咒術迴戰

最終研究 特級咒靈解析禁書

大風文化

目次

咒術迴戰人物關係圖 6

咒術迴戰年表 8

1 四處散落的謎題 前篇

虎杖是假夏油製造的咒胎九相圖?!／替換肉體存活至今的假夏油，其真面目是?／乙骨真的想要處決虎杖嗎?／失去里香的乙骨仍具備強大力量的祕密

13

2 角色的澈底解析 前篇

虎杖悠仁／伏黑惠／釘崎野薔薇／五條悟／夜蛾正道／七海建人／禪院真希／狗卷棘／貓熊／東堂葵／禪院真依／加茂憲紀／西宮桃／三輪霞／究極機械丸／乙骨憂太／冥冥／庵歌姬／樂嚴寺嘉伸／家入硝子／禪院直毘人／九十九由基

27

③ 歷史上的咒術師們

卑彌呼／賀茂忠行／賀茂保憲／安倍晴明／道摩法師／天海／阿萊斯特・克勞利／伊斯瑞・瑞格德／約瑟芬・佩拉當／史坦尼斯拿斯・德・古埃塔

55

④ 咒術迴戰劇情解說 前篇

開始／咒胎戴天篇／虎杖死亡後／幼魚與逆罰篇／交流會篇（前半）／交流會篇（後半）

67

⑤ 咒術迴戰的原由 前篇

兩面宿儺／摧魔怨敵法／鎮宅靈符／咒術與刺青／十種影法術／玉犬／蝦蟆／滿象／脫兔／八握劍 異戒神將 魔虛羅／陰陽寮／無量空處／日本三大怨靈

83

⑥ 咒術迴戰 深入考察

主要角色們各自描述的理想世界／宿儺與五條的原型是印度神話的最高神？

105

10 世界各地的咒物

死亡女神雕像／希望鑽石／詛咒的骸骨／惡靈酒櫃／桃金孃種植園的鏡子／圖坦卡門像／巴斯比之椅／巴薩諾的花瓶／充滿苦惱的男人／冰人

163

9 咒術迴戰的原由 後篇

印相／殘穢／平家物語／百鬼夜行／虹龍／漩渦／鎌異斷／開

151

8 咒術迴戰劇情解說 後篇

起首雷同篇／懷玉篇／玉折篇／宵祭篇／澀谷事變篇 前半／澀谷事變篇 後半／東京

都立咒術高等專門學校

131

7 角色的澈底解析 後篇

祈本里香

兩面宿儺／夏油傑／真人／吉野順平／伏黑甚爾／漏瑚／花御／陀艮／脹相／裏梅／

115

12 四處散落的謎題 後篇

檯面的咒術總監部真面目

裏梅是如何存活長達上千年的呢？／冥冥通話對象的真面目是誰？／因為通知而浮現

197

11 咒術迴戰的聖地巡禮

真人吹泡泡的場面由來是教堂裡的浮雕？／五條背後的建築是日本工業俱樂部會館／乙骨他們行經的城市是摩洛哥的舍夫沙萬／吉野跟水母所在的地方是加茂水族館／假夏油正要享用的是受歡迎的高級甜點／電線桿在海中並列的風景是令人印象深刻的江川海岸／五條眺望摩天大樓時是站在東京晴空塔上／虎杖打倒真人的地方是在澀谷警察署宇田川派出所附近／冥冥與憂憂躲藏在馬來西亞吉隆坡／術師保護帳的地方是澀谷的摩天大樓藍塔

185

咒術迴戰 人物關係圖

這裡以圖表來介紹原作中錯綜複雜的人物關係。一邊拿著單行本，一邊對照角色之間的關係，想必能更加地享受故事劇情。

咒術師

咒術高專東京校

五條 悟

獄門疆動封印 →

職員		
夜蛾 正道	日下部 篤也	新田 明
家入 硝子	伊地知 潔高	

期待 ↓

虎杖 悠仁

1年級

成宿儺的容器 →
動行動 →

擔任處決任務 ←

伏黑 惠

對他有興趣 →

釘崎 野薔薇

2年級
乙骨 憂太

狗卷 棘	禪院 真希
貓熊	

3年級　秤

咒術高專京都校

對關係 →

職員	樂巖寺 嘉伸	庵 歌姬

摯友

1年級
新田 新

2年級
禪院 真依
三輪 霞
究極機械丸 ☠

3年級
東堂 葵

加茂 憲紀
西宮 桃

提供情報 →

咒術高專的相關人士

禪院 直毘人	☠ 九十九 由基	七海 建人 ☠	
冥冥	憂憂	豬野 琢真	御三家

結界術的使用者
天元

☠ 骷髏符號代表已經死亡的角色

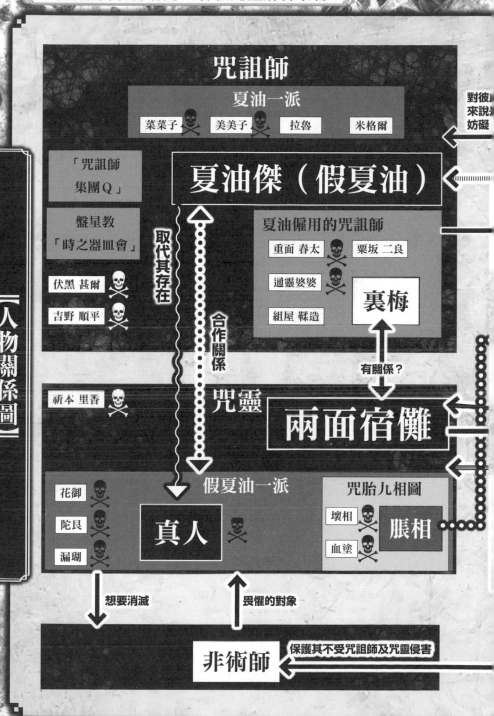

咒術迴戰年表

年	月日	詳情
奈良時代	不明	天元對咒術師講述道德基礎，盤星教創立。
約1000年前	不明	兩面宿儺在咒術全盛時期誕生。
1000年左右	不明	兩面宿儺被咒術師們封印。
約150年前	不明	源信死亡，獄門疆生成。
1995年左右	不明	懷有咒靈之子的女子逃往加茂憲倫的寺廟。
1996年左右	不明	加茂憲倫利用女子製作咒胎九相圖。 甚爾與幼年時期的五條擦身而過。
2006年	8月	通靈婆婆、粟坂等人想要暗殺五條，但是失敗。 五條、夏油被任命護衛星漿體以及抹消她。 五條跟甚爾交戰後獲勝。 甚爾殺害星漿體天內理子。 咒詛師集團「Q」因五條、夏油的活躍而瓦解。 灰原、七海在任務中跟相當於1級的咒靈交戰。灰原死亡。 夏油為了調查神隱事件而造訪某個村莊，在殺害112名村民後下落不明。被視為咒詛師而成為討伐對象。 九十九現身於夏油及灰原面前。
2007年	9月	五條成為伏黑的監護人。 夏油篡奪盤星教，設立新宗教團體。 因為甚爾人間蒸發，伏黑開始在津美紀的身邊生活。
2009年左右	不明	乙骨成為里香的未婚夫。
2011年	3月7日	里香在交通事故中死亡，成為特級咒靈。

年	月日	詳情
2016年	11月	乙骨的4名同學被里香關在置物櫃裡。
2017年	不明	津美紀跟朋友們去八十八橋試膽。
	春天左右	乙骨轉學到咒術高專東京校。
	4月左右	津美紀因詛咒而沉睡不醒。
	不明	京都姊妹校交流會舉行，東京校獲得壓倒性的勝利。
	12月24日	夏油在新宿、京都舉行百鬼夜行。
	12月31日	乙骨等人打敗夏油一行。夏油死亡。乙骨解開了祈本的詛咒。
2018年	6月	虎杖在杉澤第三高中吃下第1根宿儺的手指。
	不明	虎杖跟釘崎一起執行咒靈討伐任務。
	不明	虎杖等3名咒術高專1年級學生在英集少年院跟特級咒靈交戰。
	7月	虎杖轉學到咒術高專東京校。
	7月	虎杖（宿儺）吃下第2根宿儺手指。
	不明	伏黑跟宿儺交戰。虎杖死亡。
	不明	虎杖跟宿儺締結束縛。虎杖復活。
	8月	咒術高專京都校的樂嚴寺、東堂、真依、三輪，現身於東京校。
	9月	KINEMA電影院中，發現3名高中生離命死亡，屍體嚴重變形。
	不明	七海、虎杖在里櫻高中跟真人交戰。
	不明	京都姊妹校交流會舉行。
	不明	花御突然闖入團體戰，跟五條交戰後戰敗。
	不明	真人從咒術高專搶走特級咒物宿儺的手指。
	不明	虎杖等1年級學生與新田在埼玉縣埼玉市調查咒靈事件。調查途中跟壞相、血塗交戰並擊敗他們。
	不明	虎杖吃下第4根宿儺的手指。
	不明	以東堂與冥冥之名，虎杖、伏黑、釘崎、真希、貓熊被推薦成為一級咒術師。
	不明	虎杖等1年級學生與庵，展開尋找高專內的內奸嫌疑犯。
	不明	得知機械丸就是夏油一行的內奸。
	不明	機械丸被真人再生肉體，跟真人交戰。
	10月19日	機械丸死亡。

年	月日	詳情
2018年	10月31日	19點，以澀谷東急百貨東橫店為中心，降下了半徑400公尺，只會把一般人關起來的帳。
		20點14分，七海班抵達東京地下鐵澀谷車站13號出口；禪院班抵達澀谷MARK CITY RESTAURANT AVENUE 入口；日下部班抵達JR澀谷車站新南口。
		20點31分，五條抵達道玄坂2丁目東。
		20點39分，包含虎杖在內的冥冥班開始移動至明治神宮前車站。
		20點40分，五條跟漏瑚、花御、脹相戰鬥。花御死亡。
		20點51分，明治神宮前車站，冥冥班從輔助監督口中得知改造人的情報。
		21點03分，虎杖跟蝗GUY不期而遇。
		21點14分，電車載著真人與多達1000名改造人駛向澀谷站。
		21點15分，真人、改造人一行跟漏瑚、脹相會合。
		21點30分，五條發動只有0.2秒的無量空處，殺死所有改造人。
		五條因獄門疆而無法戰鬥。
		21點50分，真希、直毘人、七海在井之頭澀谷站跟陀艮交戰。在跟脹相的戰鬥中虎杖瀕死。脹相因為突然想起不存在的記憶而撤退。
		22點01分，虎杖、伏黑在澀谷C塔跟粟坂交戰。
		22點04分，豬野對戰通靈婆婆和她的孫子。通靈婆婆用降靈術召喚出甚爾。甚爾打敗豬野。
		22點10分，伏黑帶著豬野暫時撤退。甚爾殺害通靈婆婆。
		22點20分，菜菜子、美美子讓昏厥的虎杖吃下1根宿儺的手指（第5根）。宿儺甦醒。
		菜菜子、美美子懇求宿儺殺死假夏油。宿儺沒有聽進兩人的願望，並且殺害她們。
		漏瑚讓虎杖吃下10根宿儺的手指（第15根）。
		22點51分，在首都高速公路3號澀谷線澀谷收費站，伏黑跟甚爾交戰。甚爾自殺。
		漏瑚跟宿儺交戰。漏瑚死亡。
		23點05分，伏黑為了打倒重面春太，裏梅現身於打倒漏瑚的宿儺身邊。展開式神・八握劍異戒神將魔虛羅的調伏儀式。
		23點07分，伏黑在跟魔虛羅的戰鬥中陷入瀕死。宿儺趕到伏黑身邊對戰魔虛羅。

年	月日	詳情
2018年	10月31日	宿儺展開領域，將半徑140公尺的範圍夷為平地，消滅魔虛羅。
		23點14分，宿儺把肉體主導權還給虎杖。
		七海跟真人交戰。
		在松濤文化村街道，七海死亡。虎杖跟真人交戰。
		23點16分，釘崎在道玄坂小路跟真人父戰。釘崎開始單獨行動。
		23點19分，在澀谷站道玄坂檢票口，虎杖跟真人繼續戰鬥。
		虎杖、釘崎、真人聚集在澀谷站B1F A0~2出口附近。
		釘崎因真人而身負重傷。東堂、新田新次然加入戰鬥。
		虎杖、東堂聯手跟真人交戰。
		23點28分，在澀谷警察署宇田川派出所遺址，東堂因遭到真人的無為轉變攻擊而切除左手。
		23點36分，真人遭到虎杖的黑閃攻擊而逃亡。
		假夏油出現，吃掉真人。
		冥冥、憂憂脫離戰線，移動到吉隆坡的飯店。
		日下部和貓熊在虎杖身邊會合。
		得知假夏油以前奪取了加茂憲倫的身軀。
		雖然脹相幫助了虎杖，但是裏梅也趕到假夏油的身邊。
		假夏油解開事先施加在1000名非術帥身上的封印，讓他們覺醒成為術師。
	11月	東京23區出現超過1000萬隻咒靈。首都遭受毀滅性的襲擊。
		乙骨從美國回到日本。
		咒術總監部把五條視為假夏油澀谷事變的共同共犯。而且決定要處死夜蛾、虎杖。
		乙骨收到咒術總監部下達的抹殺虎杖指令。
		直毘人死亡。根據他的遺言，伏黑被選為禪院家的當家。

咒術迴戰

最終研究 特級咒靈解析禁書

四處散落的謎題【前篇】

虎杖是假夏油製造的咒胎九相圖?!

脹相感應到與虎杖有血緣關係，並確定他是親弟弟

澀谷事變篇的最高潮，虎杖悠仁在與宿敵・真人的戰鬥中獲勝。但是假夏油現身用咒靈操術極之番「漩渦」，把真人變成黑球後吞進口中。此時，咒術高專的學生們紛紛集結跟假夏油展開戰鬥，而咒胎九相圖的脹相也追趕而至，並說出令人衝擊的話。

脹相：「你竟敢……！你竟敢騙我！你想騙我去殺虎杖！騙我去殺我弟弟！」（第134話）

當裏梅介入假夏油與脹相之間時，脹相更說出：「讓開！我可是哥哥啊！」完全

1
2
3
4
5
6
7
8
9
10
11
12

虎杖與生俱來就擁有異於常人的身體能力

虎杖不僅擁有成為兩面宿儺容器的特異體質，還有一點讓人覺得不像普通人類。那就是稱得上異能的高強體能。在第1話中就讓眾人見識到打破世界紀錄的鉛球投擲力，以及從戶外衝進學校校舍四樓的跳躍力。在此之後也將超人般的力量和肢體動作當作武器與咒靈戰鬥。

除了虎杖不使用術式戰鬥，另外還有禪院真希和禪院甚爾。兩人雖然誕生自生來就擁有咒力的家族卻不具備咒力，取而代之的是擁有很強的體能。

表現出保護虎杖的模樣。之所以會認為虎杖是弟弟，就如同能感知有血緣關係的弟弟們發生異狀一樣，他也感受到虎杖正面臨死亡危機。脹相認為「虎杖是有血緣關係的弟弟」，這個直覺到底正不正確呢？

咒胎九相圖的原型是佛教流傳的繪畫「九相圖」

在佛教中，有幅繪畫名叫「九相圖」，分別畫出屍體漸進腐爛的九個階段，這就是咒胎九相圖的原型。

像他們這樣，作為先天背負強力束縛的交換而被賦予強大力量的現象，稱為「天與咒縛」，虎杖的體能或許也是來自天與咒縛。不過虎杖如果是脹相的弟弟，那麼他就是咒靈與人類之間所生的咒胎九相圖之一，因此才會擁有異於常人的力量也說不定。此外，脹相和他的弟弟們都擁有操縱自身血液的術式。脹相可以利用操縱血液流動的「赤鱗躍動」來強化體能，虎杖也有可能一直是在沒有自覺的情況下操縱體內的血液。

虎杖隱約記得的父親記憶

虎杖的出身也是一大祕密。第1話中，祖父曾想講述關於虎杖雙親的事，但是由於虎杖不想聽，結果始終不清楚。不過在澀谷事變篇中，假夏油說出了耐人尋味的話。

假夏油：「就我的立場來看⋯⋯該說真不愧是宿儺的容器嗎⋯⋯你還真是頑強啊。」（第133話）

1
2
3
4
5
6
7
8
9
10
11
12

相開真解

虎杖令人驚訝的體能，以及能讓對手看見不存在的記憶，是他在以咒胎九相圖身分被製作出來時獲得的能力？!

「宿儺的容器」是指虎杖，那麼這句話可以解讀成「因為自己的本領高強，所以才能將虎杖的身體打造得如此結實」。假夏油是大約在150年前，奪取加茂憲倫的肉體並製作出咒胎九相圖。如果虎杖是咒胎九相圖，那麼這段話就相對合理了。虎杖從前在吉野順平詢問他母親的事時回答：「啊……我沒有看過她。對爸爸也只有一點印象。」

（第24話）這裡說的「爸爸」，或許就是憲倫＝假夏油。

再者，虎杖曾讓戰鬥中的對手看見「不存在的記憶」。東堂葵看到跟摯友虎杖共度快樂的學生生活；脹相則看到跟弟弟虎杖如家人般幸福生活的場景。雖然這可能是虎杖吸收宿儺後獲得的術式效果，但也有可能是虎杖在以咒胎九相圖製作出來時就已經獲得的能力也說不一定。

替換肉體存活至今的假夏油，其真面目是？

假夏油從1000年前就一直活到現在?!

學生時代以咒術師身分活躍的夏油傑，在一年前以咒詛師身分引發百鬼夜行等事件。然後到了現在，在澀谷面對五條悟時，打開自己的腦袋給他看大腦。

假夏油：「只要轉移大腦，就能夠不停替換肉體⋯⋯」（第90話）

因為夏油傑擁有咒靈操術，而且能夠讓五條產生一瞬間的破綻，所以假夏油才會奪取他的屍體。此外，在澀谷事變篇的尾聲，脹相為了保護虎杖而現身時，也揭曉了假夏油是大約150年前製作咒胎九相圖的加茂憲倫。

假夏油：「加茂憲倫也只是我許多名字中的一個而已。
你們想怎麼稱呼我都可以。」（第134話）

根據他說的話，可以知道憲倫也被奪取了肉體。憲倫會以「史上最糟糕的術師」之名遺臭萬年，想必也是因為他把憲倫的身體當作偽裝吧。

接著在澀谷事變篇的最後，他從身體解放出一千萬隻以上的咒靈，留下這段話後就消失無蹤。

假夏油：「你有聽到嗎？宿儺。要開始囉……咒術全盛期……
平安盛世要再次開始了……！」（第136話）

為了再次迎來平安盛世而感到欣喜的這段話，可以想像他本身曾經是生活在平安時代的人物。假夏油的真面目究竟是誰呢？當然也可能是不存在於歷史上的虛構人物，而在這裡，我們要從歷史上實際存在過的人物中，找出假夏油的真面目候選人。

平安時代曾經有過為數眾多的優秀咒術師！

【四處散落的謎題 前篇】

從使用轉換肉體的術式存活長達一千年之久，可知假夏油曾經是非常優秀的咒術師。平安時代有為數眾多的咒術師，其中公認最優秀的就是有名的陰陽師「安倍晴明」。作為可能性，假夏油的真面目或許就是晴明。其事蹟廣泛流傳於眾多傳說或故事中，現代小說和漫畫等作品也時常作為題材，想必對他不陌生。在那些創作中，晴明幾乎都被描寫成消滅妖魔鬼怪等的英雄人物，不過在《咒術迴戰》中，或許反而被描寫成深受咒術魅力所迷惑的反派人物。除了安倍晴明，還有其他咒術師可能是假夏油的真面目。其中一位就是平安時代的咒術師「賀茂忠行」。據說忠行是發掘晴明並教導他陰陽師精髓，咒術界中舉足輕重的人物。而且他和假夏油還能找出「咒術之師」此一共同點。假夏油

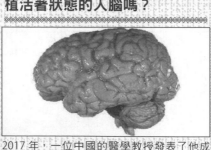

以現代的醫學技術，有可能移植活著狀態的人腦嗎？

2017 年，一位中國的醫學教授發表了他成功地使用兩具人類的遺體進行腦部移植。然而，在人類活著的狀態下進行腦部移植則尚無相關案例。

向虎杖說明極之番「漩渦」時突然呵呵笑出來，虎杖問「你在笑什麼」時，他回答。

假夏油：「沒事，不好意思，我只是突然想到之前發生過類似的情況……」（第134話）

由此可以推測，假夏油原本為教導他人的身分。那麼咒術歷史中提到教人咒術的人物，晴明的師父忠行便是最有力的人選。此外，據說忠行的長男「賀茂保憲」也是晴明的師父，抑或是師兄弟，也可以作為假夏油真面目的可能人選。

此外還有「蘆屋道滿」，道滿是一名生歿年和生平全然不明的神祕咒術師。截至江戶時代的文獻中，基本上都被描寫成晴明的競爭對手，始終都是「邪惡的陰陽師」形象。如果假夏油的真面目是道滿的話，可以說完全符合他的形象吧。

相開真解

假夏油的真面目很可能是名留青史的日本咒術師

安倍晴明、賀茂忠行、蘆屋道滿？！

【四處散落的謎題 前篇】

乙骨真的想要處決虎杖嗎？

作風與1年級時大不相同的特級咒術師

澀谷事變之後，咒術總監部發出了5則通知。其中記載著五條被永遠逐出咒術界、夜蛾正道判處死刑、盡速處決虎杖等事項，乙骨憂太被選為虎杖的死刑執行者。乙骨對咒術界高層做出以下宣言。

乙骨：「這跟他是不是五條老師的學生無關，他在澀谷砍下了狗卷的手……我會殺了虎杖悠仁。」（第137話）

此時他的神情殺氣騰騰，看起來意志相當堅定。不過回顧第0集中描繪的乙骨身

1
2
3
4
5
6
7
8
9
10
11
12

相開真解

乙骨不是真的要處決虎杖，而是為了找出躲藏在高層中的內奸所做出的演技?!

影，讓人無論如何都無法跟他現在任憑高層指使的樣子聯想在一起。前面提到的通知中

有記載「五條是澀谷事變的犯人之一，禁止將他從獄門疆解放出來」這樣的內容。但是

高層如此迫害曾經將自己導上正軌的五條，實在不認為乙骨會相信他們。此外，對於以

前無法控制特級過咒怨靈．祈本里香而痛苦不已的乙骨來說，虎杖背負著身為宿儺容器

的宿命，跟他經歷過的處境類似，對於虎杖，乙骨應該能感同身受才是。假設虎杖真的

砍下狗卷棘的手了，也難以想像乙骨會毫不猶豫地就想殺了虎杖。

那麼乙骨究竟為何要遵從高層的命令呢？可以想到的理由，就是「找出躲藏在高層

當中的內奸」。五條和庵歌姬都認為高層中有內奸在跟假夏油互通有無。五條也很有可

能在澀谷事變之前，就已經把這件事告訴乙骨了。今後或許可以看到「乙骨假裝殺了虎

杖，實則偷偷保護他，然後趁高層不注意時揪出內奸」這樣的發展吧。

失去里香的乙骨仍具備強大力量的祕密

乙骨所使用的刀藏有祕密？

看過第0集的讀者中，應該有人對於升上2年級的乙骨依然是特級咒術師而感到不可思議。畢竟乙骨身為咒術師的力量，原本是以特級過咒怨靈・祈本里香作為原動力，然而里香在第0集的最後被解除詛咒，已經消失無蹤。假夏油也如此評論乙骨。

假夏油：「無條件的術式模仿……深不見底的咒力。那些都是在留住他最愛之人的靈魂這個束縛下才能成立的。」（第90話）

不過在第137話，乙骨使用刀和稱為「里香」的某種力量，瞬間就打倒了巨大咒靈，

1
2
3
4
5
6
7
8
9
10
11
12

相開真解

消失的里香在刀中留下強大咒力，而乙骨是控制咒力在跟咒靈戰鬥?!

讓人見識到他身為特級咒術師的實力。為什麼失去里香的乙骨，仍然具備這麼強大的力量呢？能想到的一個可能性，就是里香的咒力依然留在乙骨的體內。在第0集，乙骨一直進行著「把從里香那裡得到的咒力灌注到刀裡加以控制」這件事。應該是當時的咒力現在也仍舊留存於刀中，或者是里香「事先留下了力量，好讓乙骨能夠戰鬥」，也可以這樣思考。

另外，第137話中乙骨跑向女孩子時，腰間有繫著一把刀。接著在那之後，當咒靈正要從背後偷襲他時，腰間的刀瞬間縮小成像是小太刀的長度，下一秒咒靈就灰飛煙滅了。搞不好乙骨現在使用的刀，是以稱為里香的咒力所構成，當里香離開刀進行攻擊時，刀就會隨著咒力的消散程度而縮短長度。

五條悟　第11話

從年輕人身上奪走青春……是不會被允許的喔。

虎杖死亡後因宿儺的力量而復活。五條拜託家入讓虎杖在記錄上維持死亡，家入詢問理由時，五條回覆她的就是這段話。由此可以看到他為學生著想的一面。

2

角色的澈底解析【前篇】

虎杖 悠仁

過於嚴苛的現實，不斷地汙染和打擊他開朗且率直的心靈

以成為宿儺的容器為契機
開始面對殘酷命運的主角

《咒術迴戰》的主角虎杖悠仁，是都立咒術高專的1年級學生。以前就讀其他高中，以普通的學生身分度過校園生活，由於發現被封印的宿儺手指，以其為契機得知咒術師和咒靈的存在。而且即使將宿儺的手指從口中吞入後，依然能夠掌控自己身體不受其支配，於是被咒術界高層允許，得以「宿儺的容器」身分活到蒐集完所有宿儺的手指為止。

虎杖也把過世祖父的遺言「你很強，去幫助別人吧」這句話，當成自己的生存意義，開始踏上成為咒術師的道路。

虎杖本來並非術師，因為吃下宿儺的手指而得到咒力，才變得能跟咒靈戰鬥。他活用原先就具備的優越體能，赤手空拳地用格鬥技不斷戰勝強敵。在與五條特訓時，被發掘出能利用出拳速度和咒力移動時機施展的「逕庭拳」，以及東堂教導他在零點幾秒內

1
2
3
4
5
6
7
8
9
10
11
12

虎杖 悠仁 PROFILE　CV：榎本淳彌

- ●生日　3 月 20 日
- ●隸屬　都立咒術高專 1 年級
- ●身高　173 cm 左右
- ●體重　80 kg 以上

- ●喜歡的女性類型　珍妮佛・勞倫斯
- ●主要術式／招式／領域展開　逕庭拳・黑閃

「直到我生鏽之前，我都會
持續殺掉詛咒……這就是我在
這場戰爭中的任務。」
（第 132 話）

讓咒力附著在打擊上，就能大幅提升威力的「黑閃」，都是他能打敗特級咒靈的強力武器。不過虎杖自從以咒術師身分戰鬥以來，就不斷地被迫要面對痛苦的現實。在幼魚與逆罰篇，他動手殺死被真人改造的人類，就連成為了朋友的吉野，也在他面前遭真人殺害。接著在澀谷事變篇中，宿儺奪走虎杖的身體控制權在澀谷殺害大批民眾，虎杖受到令自己幾乎崩潰的罪惡感所苛責。而且彷彿雪上加霜，七海被真人所殺，釘崎的臉也被打爛，接連的打擊令虎杖的心靈瀕臨崩潰。雖然在新田新告訴他釘崎應該能救回一命後有振作起來，但是當他戰勝真人並要給予最後一擊時，那副神情已經讓人感覺不到人性了。

澀谷事變之後，咒術總監部取消了虎杖的死刑緩刑。深刻了解到宿儺可怕之處的虎杖，離開咒術高專，跟著脹相一同行動。他與夥伴們一起展露發自內心的笑容、安穩生活的日子，已經不會再到來了嗎？

伏黑 惠

驅使種類豐富的式神，才能豐沛的咒術師

應該獲得幸福的善人能夠平等地享受幸福
尋求這樣的世界的少年

伏黑惠雖然是都立咒術高專的1年級學生，卻已經取得二級咒術師資格，是備受期待的新人。他是咒術界御三家之一禪院家的血脈，因為繼承了禪院家原本就有的術式，被認為將來會成為優秀的咒術師。

中學時期的伏黑個性性血氣方剛，但是自從姊姊津美紀因為詛咒而昏睡不醒後，他就開始懷疑這個讓善人無法得到幸福的不平等世界。然後為了盡可能讓更多善人能夠平等地享受幸福，他決定要成為咒術師奮戰。虎杖吞下宿儺的手指時，原本他應該要立即處死虎杖，但是他不忍天性善良的虎杖死掉，於是求助於五條。

伏黑戰鬥時使用的術式，是名為「十種影法術」的式神。在空中飛翔的「鵺」，以及產生大量水源的「滿象」等式神，各自擁有擅長的能力，伏黑會因應需求變換式神

並命其戰鬥，以能對應任何戰況的全能咒術師身分大展身手。此外，他也能展開領域，雖然型態不完整，但在面對強敵時會展開名為「嵌合暗翳庭」的領域。而且當他被逼到絕境、走投無路時，還能召喚出名為「八握劍 異戒神將 魔虛羅」的最強式神當作殺手鐧。不過因為魔虛羅也會把伏黑本身當作攻擊的對象，所以這算是孤注一擲的自殺招式。

澀谷事變篇中，已揭曉是假夏油讓津美紀遭受詛咒。然後津美紀也因假夏油解開施加的封印而甦醒，不過從她的眼神看來已經感覺不到以前的溫柔。根據假夏油所說，像津美紀那樣被假夏油施加詛咒的人類，會以咒術師身分覺醒，並開始互相殘殺。如果他說的是事實，那麼伏黑或許就別無選擇，必須跟想用咒術殺人的津美紀戰鬥不可了。

伏黑 惠 PROFILE　CV：內田雄馬

- ●生日　12 月 22 日
- ●隸屬　都立咒術高專 1 年級
- ●身高　175 cm 左右
- ●體重　不明
- ●喜歡的食物　適合搭配薑的食物
- ●主要術式／招式／領域展開　十種影法術・嵌合暗翳庭

「我並不是正義的伙伴，
　而是咒術師。」
HERO
（第 9 話）

釘崎 野薔薇

對城市懷抱憧憬的鄉下女孩
都立咒術高專1年級的一點紅

使用連特級咒靈也難以迴避的術式

都立咒術高專1年級的釘崎野薔薇，是一名言行粗暴且性格極為好勝的少女。她對自己來自鄉下感到自卑，當被詢問就讀咒術高專的理由時，她這麼回答。

釘崎：「因為我討厭鄉下！想要住東京啊！」（第5話）

釘崎雖然是一名憧憬都市的典型鄉下少女，不過非常適合擔任咒術師，使用灌注咒力的釘子進行攻擊的「芻靈咒法」。尤其當中一個名為「共鳴」的術式，是把攻擊對象的頭髮或血液等身體的一部分放入稻草人進行攻擊，不但難以迴避，也能對特級咒靈造成傷害。此外，雖然她很粗暴，卻能做出與個性不符的冷靜行動，是前輩們期待將來能大放異彩的咒術師之一。

釘崎 野薔薇 PROFILE CV：瀨戶麻沙美

- ●生日 8月7日
- ●隸屬 都立咒術高專 1 年級
- ●身高 可能不到 160cm
- ●體重 不明

- ●興趣 空閒時都會去買東西
- ●主要術式／招式／領域展開 芻靈咒法：共鳴

「我是 『釘崎野薔薇』啊！」
（第3話）

在澀谷事變因真人而身負重傷，不過……

在澀谷的戰鬥中，釘崎跟真人的分身展開激戰。她利用共鳴的術式，不但給予真人的分身傷害，甚至波及本尊，把他逼入絕境。真人領悟到她是自己的天敵因而逃亡，釘崎緊追在後，但是卻掉進真人的圈套。真人的分身和本尊會合，釘崎在虎杖而前遭受真人的術式攻擊。不過釘崎最後露出祥和的表情說：「我這一生過得還不錯！」（第125話）

向虎杖託付這句話後，半張臉被打飛了。

釘崎身負致命的傷害，她究竟有沒有死掉呢？後來現身的新田新對釘崎施以術式並告訴虎杖，「得救的可能性不足 0」（第 127 話）。然而就算釘崎復活，虎杖現在也仍被咒術高專通緝中。或許還要好一陣子，兩人才能開心地重逢吧。

五條 悟

咒靈和咒詛師畏懼的存在

影響咒術界力量平衡的
最強咒術師

五條悟出生於咒術界御三家之一的五條家，是一名天生具備特殊眼睛「六眼」的咒術師。他的雙眼可以確認對手的術式情報，而且能進行縝密的咒力操作。此外，他精通五條家代代相傳的術式無下限咒術，能使用「無限」抵禦來自敵人的一切攻擊。同時具備六眼和無下限咒術的咒術師，就算在五條家的歷史中，也是幾百年才會出現一位，因此五條悟被眾人稱為「最強的咒術師」。咒術界的力量平衡因為五條悟的存在而改變，咒靈是不用說的，就連咒詛師也因畏懼他而限制活動。

雖然五條是最強的咒術師，但是他的個性我行我素，言行輕佻引人注目。不過另一方面，他對於現在只顧獨善其身的咒術界感到憂心，為了發起改革而致力於培育後進。

因假夏油的計謀而遭到封印

假夏油等人在澀谷引發事件時，五條最先趕往現場，想要控制情勢。原本以為沒有人能與這名最強的咒術師為敵，假夏油卻事先準備了名為「獄門疆」的特級咒物，五條慘遭封印。為了救出動彈不得的五條，包括虎杖等人，數名咒術師紛紛加入戰鬥。然而他們無法跟擁有強大力量的假夏油抗衡，只能眼睜睜地看他帶著獄門疆逃走。

因為這起事件，咒術界不知為何把五條當作澀谷事變的共同正犯，決定將他永遠逐出咒術界。更甚者，把他從獄門疆的封印中解放出來也視為犯罪。是基於什麼樣的理由，五條才會被當作罪犯看待呢？還有現在五條在哪裡呢？失去最強咒術師的咒術高專，被迫面臨痛苦的戰鬥。

五條 悟 PROFILE　CV：中村悠一

- ●生日　12月7日
- ●隸屬　都立咒術高專教師
- ●身高　190cm 以上
- ●體重　不明
- ●喜歡的食物　甜食
- ●主要術式／招式／領域展開　無下限咒術・六眼

「放心啦，
我 是最強的。」
（第2話）

夜蛾 正道

長相凶惡，咒骸卻很可愛
東京都立咒術高等專門學校的校長

被當作澀谷事變的犯人而被判死刑

墨鏡為註冊商標的夜蛾正道，是擔任都立咒術高專校長的一級咒術師。雖然外表凶惡，但是他的信念為「啟發學生的想法就是教育」，把學生當親人一般真誠對待，並且守護他們成長。此外，夜蛾的術式為「傀儡咒術學」，會製作並驅使咒骸，與他的外表相反，咒骸的設計都很可愛。順帶一提，貓熊也是透過夜蛾的術式誕生的。

澀谷事變篇中，夜蛾護衛使用反轉術式的家人。然而戰鬥結束後卻被當作唆使五條和夏油引發澀谷事變的犯人，被咒術界判處死刑。這或許是咒術總監部欲將責任全都推到夜蛾身上才會如此。

夜蛾 正道 PROFILE　CV：黑田崇矢

- 生日　不明
- 隸屬　都立咒術高專校長
- 身高　不明
- 體重　不明

- 喜歡的東西
 可愛的東西
- 主要術式／招式／領域展開
 傀儡咒術學

七海 建人

在澀谷事變中慘烈喪命

曾經放棄成為咒術師
因為尋求成就感而回歸

七海建人是使用名為「十劃咒法」這個獨特術式的一級咒術師，他能把攻擊對象的長度等分，以7：3的比例強制製作出弱點。七海以前因為同期的灰原喪命受到打擊而辭去咒術師，曾經到證券公司工作。不過在與麵包店的女性店員互相交流之後，他再次回到咒術師的世界。

七海後來因為五條而與虎杖相遇。他一開始把虎杖當成小孩子看待，但是隨著不斷地互動，他開始認同虎杖的實力。然後澀谷事變發生時，七海因漏瑚而身負重傷，加上又遭到真人襲擊。臨死之際，七海對虎杖留下遺言：「之後就交給你了。」（第120話）

七海 建人 PROFILE　CV：津田健次郎

- 生日　7月3日
- 隸屬　都立咒術高專 OB
- 身高　184cm 左右
- 年齡　28 歲
- 喜歡的東西
　麵包
- 主要術式／招式／領域展開
　十劃咒法

禪院 真希

雖然在禪院家被當作劣等品……

雖然生於菁英家族
卻幾乎沒有咒力

都立咒術高專 2 年級的禪院真希，是咒術界御三家之一禪院家的女兒。禪院家是才能優異的咒術師輩出的菁英家族，但是真希卻帶著幾乎沒有咒力的致命缺陷出生，因此被禪院家當作「劣等品」，階級也一直停在四級。

不過真希具備「天與咒縛」，能單手抓住從槍口射出的子彈等異於常人的體能。而且她用咒具彌補沒有咒力的弱點，若是 2 級左右的咒靈，她可以毫無困難地將之祓除。因此一般認為四級咒術師對真希來說並不是正確的評價，準一級比較合適。

禪院 真希 PROFILE　CV：小松未可子

- ●生日　1 月 20 日
- ●隸屬　都立咒術高專 2 年級
- ●身高　170cm 左右
- ●髮質　跟真依比起來是直髮

- ●喜歡的東西　垃圾食物
- ●主要術式／招式／領域展開　沒有術式，使用咒具

狗卷 棘

在澀谷事變中失去一隻手

咒言的使用者

說出口的話語會成真

準一級咒術師・狗卷棘，通常都是用高領衣服遮住嘴巴部位，這是有原因的。狗卷家是咒言師的後代，可以使用稱為「咒言」的術式。這個術式是在自己的話語加入咒力並釋放，讓說出口的話成真的強力招式。例如，若狗卷說「扭曲吧」，攻擊對象的肉體就真的會扭曲起來。因此，為了不下意識地詛咒他人，總是把嘴巴遮起來，並用「鮭魚」或「柴魚」等無害的詞彙來跟夥伴們溝通。

澀谷事變結束後，狗卷失去了一隻手。而且虎杖被視為害他失去手的犯人，狗卷的朋友乙骨被任命處決虎杖。狗卷到底發生了什麼事呢？隨著故事進展應該會隨之揭曉吧。

狗卷 棘 PROFILE CV：內山昂輝

- ●生日　10月23日
- ●隸屬　都立咒術高專 2 年級
- ●身高　近170cm
- ●喜歡的事　伺機惡搞
- ●喜歡的飯糰內餡　鮪魚美乃滋
- ●主要術式／招式／領域展開　咒言

貓熊

以突然異變咒骸身分帶著情感誕生

都立咒術高專2年級的貓熊，雖然外表是動物貓熊，但他無庸置疑是名咒術師。他的原貌是東京校的校長夜蛾創造出來的咒骸。

一般來說，人工製作出來的咒骸不具備情感，只能做出機械般的動作。不過貓熊是「突然異變咒骸」的特殊存在，生來就帶有情感，而且會講人話。此外，貓熊擁有稱為「哥哥」和「姊姊」的核心，可以透過替換主核心來改變特性。

在高專就讀的咒術師多半性格和言行都有些問題，貓熊相對的較具備一般常識。當同伴之間產生磨擦時他會出面調解，就某個意義來說，他或許比人類還要像人類。

貓熊 PROFILE　CV：關智一

- ●生日　3月5日
- ●隸屬　都立咒術高專2年級
- ●身高　190cm 以上
- ●體重　不明

- ●喜歡的事
 他人的戀情
- ●主要術式／招式／領域展開
 經由改變核心來提升力量

東堂 葵

以虎杖的優秀指導者身分給予協助

對賞識的對手會鞠躬盡瘁

咒術高專最熱血的男子漢

咒術高專京都校3年級的東堂葵，是個擁有健美肌肉的龐大身軀，長相凶惡的男生。個性就跟外表印象一樣粗暴，討厭聽他人指示行動；違反自己原則和自尊的事，就算是高層命令也會當作沒聽到。另一方面，他也有將賞識之人當成自家人照顧的一面。

東堂在與東京校的交流會中跟虎杖激戰。對戰期間，由於對女性的喜好相同，東堂便單方面地視虎杖為摯友，開始給予他各式各樣的建議。虎杖能使用黑閃也是多虧東堂的幫忙。澀谷事變的戰鬥中，東堂也在虎杖身心俱疲之際即刻趕到，既嚴厲又溫柔的話語令虎杖再次振作。對虎杖而言，東堂既是好朋友，也是指導者。

東堂 葵 PROFILE　CV：木村昂

- 生日　9月23日
- 隸屬　咒術高專京都校2年級
- 身高　190cm以上
- 體重　不明
- 喜歡的偶像　高個子偶像小高田
- 主要術式／招式／領域展開　不義遊戲

禪院 真依

以前跟真希本來是感情很好的姊妹……

代替沒有咒力的姊姊
付出難以言喻的努力

京都校2年級的禪院真依，是真希的雙胞胎妹妹。年幼時原本跟真希感情很好，但是自從真希逃出禪院家，她們的關係就產生了巨大鴻溝。不斷地走在不想成為的咒術師道路上，真依必須付出難以言喻的努力，結果讓她的性格變得扭曲、態度冷酷。

這樣的真依所使用的術式，是從無創造出物體的「構築術式」，能產生出手槍的子彈射擊對手。此外，真依還擅長使用軍火武器，在澀谷事變篇中有使用狙擊步槍。雖然不太像是咒術師的戰鬥方式，不過假夏油卻佩服地說道：「我也覺得在對付術師時，應該要積極採用一般武器才對。」（第134話）

禪院 真依 PROFILE　CV：井上麻里奈

- ●生日　　1月20日
- ●隸屬　　咒術高專京都校2年級
- ●身高　　170cm 左右
- ●體重　　不明
- ●交情好的人
　　西宮桃、三輪霞
- ●主要術式／招式／領域展開
　　構築術式

加茂 憲紀

以御三家之一 加茂家下任當家身分
不顧一切地邁進

繼承加茂家代代相傳術式的側室之子

看不到眼睛的瞇瞇眼為其特徵的加茂憲紀，是御三家之一加茂家的成員。表面上是加茂家的嫡傳，其實是側室所生的孩子，因為正室沒能生出繼承加茂家相傳術式的男孩，繼承術式的憲紀才會被接到本家養育。作為下任當家的憲紀，起初本來想要處死成為宿儺容器的虎杖，後來聽聞他成為咒術師的理由後才態度軟化。「我很怕寂寞，所以想要幫助很多人，希望死的時候有很多人可以來替我送終。」虎杖說的這段話跟憲紀母親離開他時說的話重疊：「你幫助越多人，就會受到越多人的認同。那麼一來，以後就會有各式各樣的人來幫助你……」（皆出自第54話）因而讓他轉念。

加茂 憲紀 PROFILE　CV：日野聰

- 生日　6月5日
- 隸屬　咒術高專京都校 3 年級
- 身高　177cm 左右
- 體重　不明
- 性格
　其實是天然呆
- 主要術式／招式／領域展開
　赤血操術

西宮 桃

擔憂女性咒術師的待遇

跨坐在掃帚上
從空中支援夥伴的魔女

引人注目的雙馬尾、連身裙以及掃帚，打扮讓人聯想到魔女的西宮桃，是咒術高專京都校的3年級學生。拿在手中的掃帚可不是裝飾品，她能騎乘掃帚在天上飛翔。因此比起直接在戰鬥中打鬥，她更擅長傳遞情報和搜索敵人等後勤支援任務。話雖如此，她還是能從遠方射出注入咒力的風之斬擊，並不是完全無法戰鬥。

西宮了解女性咒術師的艱難立場，認為不只是實力，就連容貌都要完美無缺，不然就會被旁人輕視。她很尊敬在如此嚴苛的咒術師世界中，日復一日孜孜不倦的禪院真依，因此當釘崎在與東京校的交流會中貶低真依時，令她怒不可遏。

西宮 桃 PROFILE　CV：釘宮理惠

● 生日　7月7日
● 隸屬　咒術高專京都校3年級
● 身高　150cm左右
● 父親　美國人

● 喜歡的東西
　　耳針式耳環
● 主要術式／招式／領域展開
　　鎌異斷

三輪 霞

為了讓家人溫飽而努力不懈的勞碌命

在打工地點受到招攬擁有特殊經歷的少女

雖然每個人成為咒術師的理由不盡相同，但咒術高專京都校2年級的三輪霞，成為咒術師的經歷實在很特殊。在她還是國中1年級正在打工的時候，受到新・陰流的最高師範招攬，因此便順其自然地成為咒術師。另外，三輪家很貧窮，而且她還有兩個弟弟，在這樣迫切的家庭環境中，為了養育他們而以升級為目標。

三輪的戰鬥類型是使用刀的拔刀術。而且她能藉由展開「新・陰流簡易領域」，自動攻擊進入領域的事物。只是以咒術師來說，她的體能和精神層面都不夠紮實，在與東京校的交流會中，甚至犯下被真希奪刀並因此大受打擊的丟臉失誤。

三輪 霞 PROFILE　CV：赤崎千夏

- ●生日　4月4日
- ●隸屬　咒術高專京都校2年級
- ●身高　近170cm
- ●家人　兩個弟弟
- ●憧憬的人　五條悟
- ●主要術式／招式／領域展開　新・陰流

究極機械丸

與幸吉遠距離操縱的機器人

機械丸是個看起來是機器人，外形奇特的咒術師。不過他跟貓熊不一樣，身體並不是咒骸。機械丸的本體是名叫與幸吉的人類，他天生身體就有缺陷，因為身體的束縛而得到強大的咒力。機械丸就是使用咒力，遠距離操縱的人形機器傀儡。

機械丸討厭自己的身體，想要擁有能跟京都校夥伴們平凡生活的健康肉體。然而因為過於渴望這件事，竟然跟假夏油一行合作。

在他被真人改變肉體之後，互不相欠的兩人便即刻展開對決，機械丸因此喪命。不過縱使已隕命，總是為同伴們著想的機械丸，依舊以小型機械的形態支援他們。

【角色的澈底解析 前篇】

因為過於為夥伴著想而鬼迷心竅地跟咒靈聯手的悲哀咒術師

究極機械丸 PROFILE　CV：松岡禎丞

- 生日　10 月 4 日
- 隸屬　咒術高專京都校 2 年級
- 身高　180cm 左右
- 體重　不明
- 名字的由來　喜歡的動畫中機器人的機體名稱
- 主要術式／招式／領域展開　傀儡操術

46

乙骨 憂太

在澀谷事變後被任命處死虎杖

特級咒術師之一

驅使由青梅竹馬變成的特級過咒怨靈

乙骨憂太是超知名咒術師菅原道真的後代，全日本只有四名的特級咒術師之一。乙骨年幼時曾經跟青梅竹馬里香約好將來要結婚，但是里香卻在事故中死去。乙骨拒絕接受里香的死亡，她因而變成即使是在咒術界也難以處置的特級過咒怨靈。咒術界本來想要處死乙骨，但是五條反對並提出處置方法，乙骨因此進入咒術高專就讀（第0集）。

《咒術迴戰》中，乙骨有一陣子不見人影，讀者從伏黑的口中得知他正在國外活動。不過澀谷事變結束後，乙骨不知何時已回到日本，被咒術總監部任命要處死奪走他朋友狗卷手臂的虎杖。

乙骨 憂太 PROFILE　CV：緒方惠美

- ●生日　3月7日
- ●隸屬　都立咒術高專2年級
- ●身高　178cm 左右
- ●體重　不明
- ●喜歡的人　祈本里香
- ●主要術式／招式／領域展開　咒言（複製）

冥冥

隱藏著一旦扯上金錢甚至能背叛同伴的風險

為了賺錢來者不拒的 自由一級咒術師

最大特徵是留著如簾子般長瀏海的冥冥，是一名自由一級咒術師。個性溫和，不過是個見錢眼開的守財奴，只要能累積錢財，無論什麼工作都接。在東京校和京都校的交流會中，當五條詢問她會站在校長還是自己那一邊時，她毫不留情地說：「哪一邊？我站在金錢那一邊啊。無法用金錢衡量的東西就沒有價值。因為沒辦法換成錢嘛。」（第40話）光是不隸屬於任何組織可以自由行動，就表示冥冥身為咒術師的本領是貨真價實的。她能用術式隨心所欲地驅使烏鴉，尤其是以強制讓烏鴉自殺為代價並發出強力一擊的「神風」，其威力之強大，能在特級咒靈的身上貫穿一個大洞。

冥冥 PROFILE CV：三石琴乃

- ●生日　不明
- ●隸屬　自由咒術師
- ●身高　不明
- ●體重　不明

- ●喜歡的東西
 金錢
- ●主要術式／招式／領域展開
 黑鳥操術

庵歌姬

目前在作品中尚未描寫其戰鬥的場面

老是被學弟五條欺負的可憐人

庵歌姬擔任咒術高專京都校2年級的導師，是準一級咒術師。

在學生時代是五條和夏油的學姊，但由於作為咒術師的本領不高，一直被兩人小看。直到現在她跟五條的關係仍然很糟，在討論內奸問題時，庵問道：「如果我就是那個內奸的話，你要怎麼辦？」五條回答：「歌姬那麼弱，也沒那個膽對吧。」兩人於是吵起來（第33話）。不過原作中並沒有描寫庵認真起來戰鬥的樣子，至少她在咒術高專是受到任命擔任導師，應該有被要求具備一定程度的能力才是。她只是被力量超乎常理的五條說「很弱」，如果從一般人的角度來看，庵的戰鬥能力說不定很強。

庵 歌姬 PROFILE　CV：日笠陽子

- ●年齡　31歲
- ●隸屬　咒術高專京都校
- ●身高　不明
- ●體重　不明
- ●討厭的人
 - 五條悟
- ●主要術式／招式／領域展開
 - 不明

樂巖寺 嘉伸

以咒術界保守派的領袖身分攻擊虎杖！

彈奏電吉他戰鬥
咒術高專京都校的校長！

咒術高專京都校的校長。特徵為白色眉毛和鬍鬚的老年男性，也是咒術界保守派的領袖。他認為宿儺容器的虎杖是應當處死的危險人物，在姊妹校交流會中下達了殺害虎杖的指示。

他在戰鬥中會使用電吉他，雖然沒有說明他使用的術式詳情，不過在彈奏電吉他時會使出衝擊波進行攻擊。跟樂巖寺對戰的組屋鞣造分析道：「這老頭本身就是音箱啊！他的術式是能讓自己演奏出的旋律增幅，化作咒力射出！」（第52話）此外，他平時都穿著和服，但和服裡穿了丁恤，在戰鬥中會脫下和服。其實他也是一名吉他手，喜歡吉米・罕醉克斯。

樂巖寺 嘉伸 PROFILE　CV：麥人

- 生日　不明
- 隸屬　咒術高專京都校校長
- 身高　不明
- 體重　不明
- 喜歡的女性類型　不明
- 主要術式／招式／領域展開　電吉他

家入 硝子

冷酷的咒術高專女醫生
為數不多的反轉術式使用者！

跟五條和夏油是老交情

隸屬咒術高專東京校的女醫師，是能利用反轉術式治療人類的少數術師。她和五條及夏油是同學，學生時代跟他們一起接受教育。不過自學生時代似乎就跟兩人保持距離，當庵對她說：「妳不可以變得像他們2個那樣喔！」她輕快地回覆：「不會啦，我才不會變成那種廢物。」（第65話）話雖如此，也並非同伴意識薄弱。

她跟殺了人後離開咒術高專的夏油再次碰面時，並沒有立即通報，而是氣定神閒地問道：「你該不會是被冤枉的吧？」（第78話）

硝子雖然是十幾歲起就一直抽菸的老菸槍，但是被庵勸戒菸之後，28歲的現在似乎已經戒菸5年了。

家入 硝子 PROFILE　cv：遠藤綾

- 生日　11月7日
- 隸屬　咒術高專醫師
- 身高　不明
- 體重　不明
- 喜歡的男性類型　不明
- 主要術式／招式／領域展開　反轉術式

禪院 直毘人

以天賦才能施展高難度的術式！

御三家之一禪院家的當家
嗜酒如命的最快術師！

咒術界御三家之一禪院家的第26代當家，特別一級術師。總是喝得醉醺醺，似乎也會為了喝酒而偷懶不去執行任務，在澀谷事變也是喝了酒後才參戰。不過很有實力，擁有「最快的術師」稱號。

直毘人的術式「投射咒法」是以自己的視野為視角，將1秒分割為24等分，預先在視角內設定動作再進行摹寫。被他碰觸到的對象也必須以1/24秒為單位行動。萬一失敗了動作就會卡住，將有1秒的時間無法動彈（第111話）。若是無法順利行動，自己也會卡住。形同雙面刃的術式也只有天賦異稟的他能辦到。然而他已在澀谷事變中身亡，根據遺言，當家的位子讓給了兒子禪院直哉。

禪院 直毘人 PROFILE　CV：中田讓治

- ●生日　不明
- ●隸屬　禪院家當家
- ●身高　不明
- ●體重　不明

- ●喜歡的女性類型
 不明
- ●主要術式／招式／領域展開
 投射咒法‧祕傳「落花之情」

九十九 由基

以建立沒有詛咒的世界為目標
離開咒術高專四處遊歷的女性

實力仍是未知數的特級咒術師

九十九是全日本僅有四位的特級咒術師其中一位。不隸屬於咒術高專，在世界各地旅行四處遊歷。高挑身型及金色長髮為其特徵。個性開朗且讓人捉摸不定，對初次見面的對象習慣詢問喜歡的女性類型。東堂在還是小學時見過她，成為他決定當咒術師的契機。或許是因為這樣，東堂也繼承了詢問喜歡的女性類型的習慣。

咒術高專對詛咒的方針為「對症療法」，但是她認為那樣並無法建立沒有詛咒的世界因而分道揚鑣。她的目的是要根絕詛咒的原因，打造出沒有詛咒的世界。然後她在澀谷事變篇登場時，闡述了唯有讓所有人類完全失去咒力，才是理想且應該存在的未來。

九十九 由基 PROFILE　CV：不明

●生日	不明	●喜歡的男性類型
●隸屬	不明	不明
●身高	不明	●主要術式／招式／領域展開
●體重	不明	不明

七海建人　第19話

就是這種小小的絕望
累積起來，
才會讓自己成為大人。

虎杖第一次和七海組隊跟咒靈戰鬥時，對於自己被七海當小孩看待感到不滿。七海面對他的不滿，教導他每個人都是比小孩跨越過更多的艱苦才成為大人的。

3
歷史上的咒術師們

卑彌呼

使用鬼道掌控邪馬台國

邪馬台國的卑彌呼，在日本的歷史中被認為是最早的女王，而且卑彌呼也是一名咒術師。

根據《魏志倭人傳》記載，她使用稱為「鬼道」的咒術統治國家。其力量被形容為「輒灼骨而卜，以占吉凶」（焚燒骨頭，觀看裂縫以占卜吉凶），認為很可能是一名會占卜的巫師。

另一方面，鬼道指的並不是薩滿教，有一種說法是指，把不符合當時中國儒教的政治體制稱之為鬼道。

利用降靈術支配政治 ?!

除了占卜吉凶以外，傳說她也會用降靈術支配王國的政治。此外也傳說她沒有丈夫，而是只有一名男子伺候她飲食。

賀茂忠行

安倍晴明的師父，陰陽道的革命家

賀茂忠行被認為是知名陰陽師安倍晴明的師父。忠行身為一名優秀的陰陽術使用者，受到醍醐天皇和朱雀天皇等當時君主的極大信賴。他擅長猜中覆蓋物內容的「射覆」，據說醍醐天皇命令他展現本領時，他猜中了內容物是用紅線串起的水晶念珠，因而得到讚賞。

此外，忠行統合了分為天文道、曆道、陰陽道三種的陰陽寮，確立賀茂家成為管理陰陽的家族。

再加上日後師承賀茂家的安倍家，這就奠定了賀茂、安倍兩家獨占陰陽道的基礎。

活用優異的天文道製作曆法

陰陽師的重要工作之一，就是製作曆法。據說政府機關的陰陽寮研究月亮和太陽的動向，為制定曆法有所貢獻。

1
2
3
4
5
6
7
8
9
10
11
12

賀茂保憲

不須修行就能看到鬼的天才術師

賀茂忠行的長男保憲，跟父親同樣是優秀的陰陽師。西元941年，他還是實習身分，卻被命令去製作曆法，不過因為完美地回應期待而得到信賴。之後陸續擔任曆法博士、天文博士、陰陽寮長官、穀倉院負責人、主計寮長官，在西元974年時升任到相當於朝廷內行政長官的從四位。保憲很早就出人頭地，以當時的陰陽家來說是個特例，說明了他身為陰陽師的資質之高。

如此飛黃騰達的保憲曾留下某個奇聞軼事。根據平安時代末期集結而成的《今昔物語集》，保憲年幼時期觀看父親祓除時，據說因為看到無數的鬼聚集在供品上而告訴了父親忠行。忠行對於自己的兒子沒有特別修行就具備見鬼（看到鬼的能力）的才能感到驚訝，在那之後似乎就決定要指導他學習自己培育過來的陰陽道。

58

安倍晴明

留下眾多軼事的最強陰陽師

安倍晴明是日本最有名的陰陽師。他擁有陰陽道相關的卓越知識，光是他本身的功績，就足以讓安倍家跟師父的血脈賀茂家相提並論，是個被推舉為陰陽道名家地位的人物。他師事賀茂忠行，在以陰陽師身分開始嶄露頭角時，被天皇直接指名占卜，在貴族社會中贏得信任。在師兄弟賀茂保憲過世後，晴明的評價日益高漲，開始被委任主持像是封印那智山的天狗儀式等各種祭典。

因為晴明的功績眾多，被後世的人們視為神明，誕生了為數眾多廣為流傳的奇聞軼事。在《宇治拾遺物語》就有記載，有隻烏鴉把糞拉在藏人少將身上，而他識破那隻烏鴉其實是式神，於是解開了施加在少將身上詛咒的故事，在《大鏡》則有他華麗驅使式神（十二天將）的描述。

道摩法師

充滿祕密，晴明的競爭對手

作為安倍晴明的對手廣為人知的咒術師。以蘆屋道滿之名聲名遠播，卻是個出身和去世年分都沒有留下記錄的神祕人物。原因可能是因為其他陰陽師幾乎都出身貴族，而道滿出身是平民的緣故。另外，在被認為應該是他活躍年代的平安時代文獻中，並沒有留下「道滿」這個名字，因此也有人認為蘆屋道滿和道摩法師是不同人。

一直到江戶時代為止的文獻當中，為了要與代表正義的晴明做對比，幾乎都是以驅使鬼魅或惡靈折磨人們的「反派角色」登場。例如在占卜的實用書《金屋玉兔集》中，道滿趁晴明不在時，跟他的妻子私通，最後被描寫成想要殺害晴明的罪大惡極之人。此外在《峯相記》，則有描寫晴明打敗對藤原道長施加詛咒的道滿，把他流放到播磨國之後，道滿在當地過世的故事。

天海

◈ 利用陰陽術的知識設計江戶幕府的大僧正

天海是活躍於安土桃山時代到江戶時代的大台宗僧侶，作為德川家康的心腹，他是與江戶幕府的政治和宗教有極大關聯的人物。家康贏得關原之戰的勝利後，據說在建立新幕府時，曾經求助天海提供建議。天海似乎根據陰陽五行、四神相應」的思想，認為應該把江戶當作主要據點。

除此之外，天海還有很多其他軼事。例如天海於名古屋臥病在床，江戶派遣醫生來為他看病，當醫生的火把因大雨熄滅時，無數隻狐狸出現，點燃狐火為醫生照亮了道路。

1
2
3
4
5
6
7
8
9
10
11
12

對印刷文化也留下重大貢獻的人物

他規劃日本所有經書的印刷和出版，完成《寬永寺版（天海版）大藏經》。被認為對日本印刷文化史有重大貢獻。

阿萊斯特・克勞利

在艾華斯的引導下將魔術廣為流傳西方的魔術師

擁有別名「魔術師」的阿萊斯特・克勞利（Aleister Crowley），是19世紀末到20世紀初領導西洋神祕學界的人物。他在就讀大學的期間得了重度憂鬱症，從那時開始醉心於神祕學。他加入魔術社團「黃金黎明協會」，師事麥克達格・馬瑟斯（MacGregor Mathers），展開實際的魔術修行。黃金黎明協會是從事結合鍊金術、卡巴拉、諾斯底主義、埃及魔術、占卜術等學術的研究。克勞利在那裡獲得許多祕術的知識，但是因為內訌而被逐出協會。之後克勞利在位於尼斯湖畔的家中，透過禁慾完成了召喚聖守護天使的「阿布拉梅林魔術」。他在蜜月旅行造訪的開羅進行魔術儀式，聽到聖守護天使艾華斯（Aiwass）的聲音。以寫下這段經歷的《律法之書》為基礎，提倡「泰勒瑪思想」。後來創辦魔術社團「銀之星」，為了找到個人「真正的意志」而普及魔術。

62

1
2
3
4
5
6
7
8
9
10
11
12

伊斯瑞・瑞格德

記錄黃金黎明協會祕術的魔術師

現在也仍流通於市面的黃金黎明魔術全書

記載瑞格德所記錄的黃金黎明協會魔術的書籍，現在也仍流通於市面。這套書籍就是如此具有影響力。

伊斯瑞・瑞格德（Israel Regardie）是活躍於20世紀初期的儀式魔術師，雙親是俄羅斯裔猶太移民，生於倫敦。他為了成為阿萊斯特・克勞利的徒弟而飛到法國，在他的身邊無償擔任祕書並學習魔術。後來出版《生命之樹》，因此跟克勞利分道揚鑣。之後加入黃金黎明協會的分支流派「曉之星」，花費約3年的時間寫作和出版全4集的《黃金黎明》。黃金黎明協會的祕術因此被公諸於世。他在第二次世界大戰從軍後，取得心理學學位，以脊椎指壓治療師兼心理療法師身分執業。

約瑟芬・佩拉當

持續寫出以神祕思想為基礎的小說之神祕主義學者

約瑟芬・佩拉當（Josephin Peladan）是19世紀法國的神祕主義學者當中，最具影響力的人物。佩拉當身為小說家、詩人、劇作家、評論家、藝術學者，發揮多才多藝的能力，留下了《拉丁的衰敗》、《死亡學的階梯禮堂》、《玫瑰十字的劇場》等眾多小說。

另一方面，他一直醉心於神祕主義。

帶給佩拉當強大影響力的人，是年長他14歲的哥哥阿德里安（Adrie）。阿德里安對神祕主義極為關心，佩拉當從具備醫學和神祕主義知識的哥哥那裡學習神祕主義。佩拉當41歲時在記事本上寫下哥哥過世時的事，在那本名為「赫密斯主義的混亂」的記事本中，隨處可見成為之後寫作的小說草稿內容。追求神祕主義的他認為基督教本來是魔術，呼籲基督教與魔術的融合。在他的小說中也能看到充斥著這種思想。

1
2
3
4
5
6
7
8
9
10
11
12

史坦尼斯拿斯・德・古埃塔

◆19世紀在法國最偉大的神祕主義學者

在19世紀的神祕學界，史坦尼斯拿斯・德・古埃塔（Stanislas de Guaita）被稱為是超越佩拉當，最偉大的神祕主義學者。比佩拉當小兩歲的古埃塔，受到佩拉當的影響而醉心於神祕主義。不過古埃塔的才能優於佩拉當，他認為卡巴拉很重要，甚至精通希伯來語。他出版的《神祕的出入口》立即獲得好評，年僅25歲就稱霸法國神祕學界，更成立了祕密社團「薔薇十字卡巴拉協會」。

他的私人生活充滿謎團，傳說他似乎在櫥櫃裡飼養了一隻惡魔。

在唯一神・無限 (Ain Soph) 之下，闡述創造論與終末論的「卡巴拉」思想

認為神是經過聖性 10 個階段的流出過程創造出世界，而這個物質世界則是最終型態的思想。認為靈魂是個體的集合，而神則存在於所有生命的體內。

夏油傑　第78話

我已經決定了我的生活方式。
接下來，我要努力去做
自己能辦得到的事。

夏油對於只能被術師保護的非術師感到厭惡，於是決定將他們全數殺害。離開咒術高專時，夏油面對五條，向好友說出自己的決心。

4

咒術迴戰劇情解說【前篇】

故事劇情＆小設定 澈底解說【其1】

開始

第1話～
第5話

「開始」劇情

2018年6月，一名少年被捲入跟人類負面情感所產生的怪物之間的戰鬥中。原作的主角·虎杖是個運動能力異於常人的高中1年級學生。不知道父母是誰的他由祖父撫養長大，跟一同加入靈異現象研究社（靈異研）的成員們相處融洽，過著安穩的學生生活。然而在祖父過世的當天晚上，因為跟咒術師伏黑相遇，完全改變了他的命運。

伏黑迫切地要求虎杖把撿到的「除魔」盒子交出。但是虎杖帶在身上的只有盒子，內容物已交由靈異研的成員保管。同時，靈異研的社員們正著手解開除魔的封印，襲擊人類的怪物·咒靈因而出現。虎杖跟咒術師伏黑一同前往營救被迫留在學校的靈異研社員。救出的過程中，虎杖為了得到跟咒靈戰鬥的力量，吞下

1
2
3
4
5
6
7
8
9
10
11
12

一直封印在除魔盒子裡的宿儺手指，讓傳說中的鬼神「兩面宿儺」復活。

虎杖變成特級咒物・兩面宿儺的容器，被咒術師逮捕並判處死刑。不過由於特級咒術師五條的介入，給予虎杖緩刑時間，在他吞下所有的宿儺手指之前，會讓他活著。雖然虎杖對自己的處境變化難掩困惑，但他將過世祖父所說的話「你很強，去幫助別人吧」（第1話）謹記在心，進入都立咒術高專就讀，展開作為咒術師的人生。

＊變得跟阿修羅男爵一樣了〜　第1話

虎杖吞下宿儺手指後所說的話。阿修羅男爵是《無敵鐵金剛》中登場的反派角色，右半身是女性；左半身是男性。

＊喜久福　第2話

五條買來當伴手禮的仙台點心。柔軟的口感會讓人吃上癮，餅裡加了高級餡料和滑潤的奶油。

＊特級咒物・兩面宿儺　第2話

因為只要有強力的咒物存在，其他的詛咒就不會接近，所以在虎杖的學校裡被當作除魔物品使用。

＊鐵骨少女　第4話

第4話的標題「鐵骨少女」，設定由來是在清涼飲料「鐵骨飲料」的廣告中播放的形象歌曲名稱。

咒胎戴天篇

故事劇情＆小設定
澈底解說【其2】

咒胎戴天篇劇情

2018年7月，西東京市的少年感化院出現特級咒靈咒胎。虎杖、伏黑，以及釘崎3人被派遣前往當地。3人聽了輔助監督伊地知的說明之後，為了救出被留下的5名院生，於是開始潛入少年感化院。少年院已被巨大咒力展開生得領域，就連應該已經很習慣現場的伏黑都感到驚訝。

之後釘崎不知被帶往何處，而且還出現了完全變態完畢的特級咒靈。虎杖把救出釘崎的任務交給伏黑，為了爭取時間而獨自一人挑戰特級咒靈。被帶走的釘崎平安無事地由伏黑救出，然而虎杖卻完全不是特級咒靈的對手，因此用苦肉計把身體主導權交給了宿儺。

奪走虎杖身體的宿儺消滅了特級咒靈，當眾人以為戰鬥會就此結束時，虎杖

70

1
2
3
4
5
6
7
8
9
10
11
12

＊摸摸摸摸摸摸 第6話

作。音。設定由來是動物研究家‧鯰五郎先生的動虎杖在撫摸犬形式神時於台詞加上的擬

＊集束炸彈 第6話

大型彈體中搭載數個子彈來增加威力的炸彈。在說明特級咒靈強度時所使用的例子。在

＊帳 第6話

東西」。「覆蓋並隱藏物體，用來遮住不想讓人看到的讓非術師無法看到的漆黑結界。一般是指

＊伏魔御廚子 第8話

其中的佛具。像、經書、牌位等物品安置在廚子是一種將佛像、讓範圍內的人類和咒靈消失的生得領域。

卻無法取回身體的主導權，宿儺繼續控制著他的身體，而且挖出虎杖的心臟把他當作「人質」，甚至追上伏黑並展開攻擊。伏黑持續不斷地驅使服從自己的式神，為了拯救虎杖而賭上性命奮戰不懈。但是他在宿儺壓倒性的力量之前卻束手無策。正當以為伏黑會就此喪命時，虎杖在千鈞一髮之際拿回了身體的主導權。被宿儺挖出心臟的虎杖，因為拿回身體而變回普通人類，就這樣死去。

故事劇情＆小設定 澈底解說【其3】

虎杖死亡後

第10話～
第18話

◆「虎杖死亡後」劇情

虎杖在少年感化院的事件中喪命後，藉由跟宿儺交換「只要說出關鍵字就交換身體1分鐘」的契約，成功復活。虎杖復活後，就在五條的教導下進行控制咒力的修練。

與此同時，特級咒詛師夏油和企圖殲滅人類的特級咒靈漏瑚一行聯手，開始暗中行動。他們不僅想要消滅人類，為了對抗最大障礙的五條，還計畫著使用特級咒物・獄門疆。漏瑚提出挑戰五條當作前哨戰，雖然他在五條壓倒性的力量下不由分說地敗下陣來，但是漏瑚得到花御的救援而成功逃生。之後再度聚集的他們，決定10月31日要在澀谷封印五條。

1
2
3
4
5
6
7
8
9
10
11
12

＊ゴスト 第10話

夏油和咒靈集團一起去消費的家庭餐廳「ゴスト」。這個餐廳的名字、招牌形狀，甚至是外觀都跟「ガスト」（日本連鎖家庭餐廳）一模一樣。夏油雖然帶著二隻咒靈，但是店員看不到，以為他是一個人。

＊用隕石擊潰復歸對手 第11話

隕石是「隕石攻擊（Meteor Smash）」的簡稱，是遊戲《任天堂明星大亂鬥》的招式，命中對手後能將對手往正下方擊飛。

＊獄門疆 第11話

封印五條的特級咒物。「獄門」是一種刑罰，指將斬首的人頭高掛在牢獄門上的公開處刑；「疆」字則代表境界和終點。

＊超 VERY GOOD 第12話

在日本通常會把「超 VERY GOOD」簡稱為「チョベリグ」，是1990年代後半的流行語。

＊大仁田嗎 第12話

虎杖邊說：「閃電之類的～」邊做出搞笑動作時，五條回他：「你在說大仁田嗎？」的場面。由來是摔角手大仁田厚和他的必殺技。

＊BUFF 第15話

五條向虎杖說明領域展開時，所使用的「BUFF」。「BUFF」這個詞彙是遊戲用語，意思是暫時使對象能力提升的技能。

＊無量空處 第15話

這是佛教中的「三界」之一，完全脫離物質的眾生所居住的「無色界」第一天，也稱為「空無邊處」。

故事劇情&小設定
徹底解說【其4】

幼魚與逆罰篇

第19話～
第31話

幼魚與逆罰篇劇情

2018年9月，神奈川縣川崎市的電影院「KINEMA」裡，發現三名男子高中學生離奇死亡的屍體。他們的頭部看起來像怪物一般嚴重變形，很明顯是咒靈幹的好事。

為了解決這起悽慘的事件，虎杖與一級咒術師・七海前往現場。雖然在現場有兩隻怪物等待他們到來，不過兩人毫不費力就擊敗它們。本來以為這會成為解決事件的線索，卻在這裡發現到令人驚愕的事實。兩隻怪物竟然是被特級咒靈・真人用「無為轉變」強迫改變模樣，它們本來是「人類」。

另一方面，在現場見證事件始末的高中生・吉野與特級咒靈・真人接觸。真人精準地說出吉野內心懷抱著的黑暗部分，教導吉野咒術的入門知識，引誘他進

入詛咒的世界。吉野受到真人給予的咒術力量所迷惑，因為一時的情緒激動而差點殺害無辜的人。不過在吉野鑄成大錯之前，虎杖及時出面阻止。之後與虎杖變得要好的吉野受到虎杖樂觀的言行影響，下定決心要放棄使用咒術復仇。

然而吉野的母親卻遭到不明人士殺害，情況急轉直下。真人告訴吉野殺害母親的人就是那些欺負自己的同學，吉野於是前往學校，用咒術攻擊在場的所有人。千鈞一髮之際，虎杖趕到學校，吉野在虎杖的勸說之下終於打消念頭，但是又被突然現身的真人變成咒靈，就這樣死去了。

虎杖親眼目睹朋友的死，失去理智地掄拳揍向真人。七海隨即也趕到現場，咒術師和特級咒靈這兩個水火不容的存在，賭上了彼此的信念展開激烈戰鬥。雖然真人施展領域展開，讓戰鬥在一時之間有利於自己，但由於真人不慎惹火了虎杖體內的宿儺，反而遭到襲擊，情勢為之逆轉。最終真人身負瀕死的重傷，從戰場撤退。

咒術迴戰劇情解說 前篇

＊咒力的殘穢　第19話

使用咒力時遺留下來的痕跡。順帶一提，「殘穢」這個用語的由來，據說是出自小野不由美的恐怖小說《殘穢》。

＊喜歡的相反是漠不關心　第21話

許多人都以為這句話是德蕾莎修女（Mater Teresia）說的，其實是出自知名的人權鬥士埃利‧維瑟爾（Elie Wiesel）留下的名言。

＊威爾森　第24話

為了回應吉野的母親提出的模仿秀要求，虎杖做出的模仿。由來是電影《浩劫重生》的主角說出的台詞。

＊固陋蠢愚　第25話

第25話標題的這個詞彙，是日文中的四字熟語，意思是不願意接受他人意見，而且思想狹隘，所以無法靈活地做出適當的判斷。可以說精確地表達了吉野受真人蠱惑而禁錮的心境。

＊無為轉變　第27話

真人使用的術式。此外也有「有為轉變」這個詞彙，意思是「世間的一切隨時都在變化，不會固定不變」。

＊自閉圓頓裏　第29話

真人的領域展開。「圓頓」是天台宗教義中的用語，意思是「沒有欠缺任何事物，當場就能做好準備」。

76

故事劇情＆小設定
澈底解說【其5】

交流會篇（前半）

第32話～
第45話

交流會篇（前半）劇情

隨著咒術高專交流會的展開，來自京都姊妹校的參加者們抵達，六名成員各個都是精英。迎戰他們的是咒術高專東京校的學生們，虎杖和伏黑等熟面孔。

首先是第一天，校方會在指定區域中放入2級咒靈，而率先祓除該咒靈的隊伍就是贏家，以團體戰形式展開競賽。臨時參戰的虎杖跟京都校的最強3年級・東堂展開戰鬥，會場中飄蕩著不同於往年的壓迫感。不過那是有原因的，京都校的學生們被校長樂巖寺下令，要暗殺成為宿儺容器的虎杖。

團體戰一開始，兩校的學生們就展開行動。首先是京都校的東堂單槍匹馬

地突擊對手，而迎戰他的是生命受到威脅的虎杖。原以為虎杖會陷入走投無路的危機，但是個性耿直的東堂絲毫不打算聽令暗殺虎杖。戰局才一展開，東堂便以壓倒性的力量讓虎杖吃足苦頭，不過虎杖也用驚人的力量扳回劣勢，戰況勢均力敵。而且因為彼此「喜歡的女性類型」相同，東堂很中意虎杖，競賽在不知不覺中轉為指導。東堂更教導虎杖讓咒力在體內流動的方法。

同一時間，其他成員則賭上兩校的威信展開激烈戰鬥。貓熊對戰機械丸並贏得勝利；真希把三輪逼到無路可退。就在東京校於戰鬥中居於優勢的時候，發生了一件妨礙競賽的突發事件。真人和花御等，有著可怕力量的特級咒靈們闖進高專。真人一行放下了只拒絕五條進入的特別的帳後，開始偷襲四散各處的高專學生。於是，本來應該是學生之間一較高下的交流會，轉變成咒術師VS特級咒靈，每個人在任何時候都有可能喪命的戰鬥。

1
2
3
4
5
6
7
8
9
10
11
12

＊八橋、葛粉、蕎麥小饅頭　第32話

釘崎要求京都校的學生們交出的「點心禮盒」。每一種點心都是造訪京都時一定會想買的名產。

＊嘿！OPAPI！　第32話

虎杖復活後在伏黑等人面前現身時，向眾人大喊的話。由來是日本諧星‧小島義雄的搞笑技巧。

＊喀嘰喀嘰咒靈討伐競賽　第33話

交流會第二天舉行的團體戰名稱，由來是美國的電視動畫《古怪賽車》。賽車手們駕駛著個性十足的各式賽車，在種類樣式多采多姿的賽道上奔馳競賽。

＊安妮‧蘇利文、海倫‧凱勒　第35話

這是東堂談話間說出口的女姓名稱。海倫‧凱勒，克服視覺和聽覺的雙重障礙，為殘障人士的教育和福祉發展奉獻心力，被稱為「奇蹟之人」。然後擔任她家庭教師的是，在日本以「蘇利文老師」之名廣為人知的安妮‧蘇利文。

＊打遍家鄉無敵手　第35話

東堂說出的謎樣台詞。由來是歌曲《青春Amigo》的一句歌詞。東堂把自己和虎杖想成足修二與彰了嗎？

＊GTG　第45話

五條說明自己是「偉大老師五條（GTG）」，這個舉例是來自校園漫畫《麻辣教師GTO》。

故事劇情＆小設定徹底解說【其6】

交流會篇（後半）

交流會篇（後半）劇情

咒靈和咒詛師們與夏油聯手，成功入侵高專。因為降下了只把五條拒絕在外的特殊結界，高專的老師和學生們在缺少最強咒術師的情況下，跟強敵們展開戰鬥。

每一場戰鬥幾乎都是咒靈那方居於優勢，尤其伏黑等人更是陷入苦戰。他們對戰的特級咒靈花御，擁有生長出植物並操控植物攻擊的強大術式，不斷地施展各式各樣的攻擊。而且他的耐力也卓越超群，始終難以對他造成傷害。伏黑等人逐漸被逼入絕境。此時，虎杖和東堂趕來救援。虎杖施展出東堂教他的「黑閃」，成功讓花御身負重傷。

花御被逼得走投無路，正想使用領域展開時，五條打破結界及時趕來救援眾

1
2
3
4
5
6
7
8
9
10
11
12

＊黑閃　第48話

東堂教導虎杖使用的「黑閃」，是一種有過施展經驗的人與沒有的人，對咒力的理解度會有如天差地別的重要招式。

＊界王拳　夏亞的薩克　第6集

收錄在漫畫第6集的〈黑閃是怎麼樣的?!〉中，有提到攻擊力會以倍數成長的例子。順帶一提，夏亞的薩克速度是「平常的三倍」。

＊IQ53萬　第50話

東堂用來表示自己頭腦很聰明的形容詞。由來應該是出自《七龍珠》登場的弗利沙的戰鬥力。

＊全國握手會　第51話

「握手會」是使用一起封入CD包裝的應募券之類的票券參加的活動。握手會的現場，可以見到偶像，並和偶像握手。

人。五條在眨眼之間就打倒了令京都校的校長・樂巖寺難以招架的咒詛師組屋，接著他也使用足以深入地下深處，把大範圍的森林連根拔起的強力術式擊敗花御。

於是，交流會的第一天終於宣告結束。雖然東京校和京都校都沒有學生受到致命傷害，但是宿儺的手指和咒胎九相圖這些特級咒物，卻都被與咒靈分頭行動的真人搶走了，對高專這方來說是個損失極大的結果。

這6年的時間，比我生前還要幸福。

百鬼夜行結束後，里香的詛咒解開並恢復成原本的模樣。乙骨難過地說全部都是自己的錯，里香則溫柔地抱住乙骨，向一直陪在她身邊的乙骨表達感謝。

5

咒術迴戰的原由【前篇】

兩面宿儺

擁有兩張臉的異形，
是怪物還是英雄……

《日本書紀》中的描述和傳說不同

在《日本書紀》仁德天皇65年的條目下，內容描寫到頭部前後都有臉的怪物。怪物的名稱為兩面宿儺，是原作中被稱為「詛咒之王」宿儺的原型。雖然宿儺在作品中被描述成有四隻手臂，但是在《日本書紀》卻描述他不只有四隻手臂，甚至有四隻腳。據說他雙手持劍，或是腰間繫著斧頭、四隻手使用兩把弓箭。兩面宿儺使用這些武器不斷地掠奪人們，最後他被和珥臣的祖先難波根子武振熊討伐。

在《日本書紀》和《風土記》中，有名為「土蜘蛛」的怪物登場，不過這個稱呼，被認為是對於違逆皇命的勢力表示輕蔑的別稱。兩面宿儺被描寫成異形，或許也是帶有「違逆皇命的人類只能當作怪物」這個意圖。此外，「有兩張臉」這個描寫，有個說法是因為賊寇勢力的族長，是長相一樣的兄弟或雙胞胎。另外一個說法，據說正如描

84

兩面宿儺坐像

這是眾多稱為「圓空佛」的佛像中，遺留下來的僧侶圓空傑作之一。圓空走訪千光寺時得知兩面宿儺是守護當地居民的英雄，於是雕刻這尊坐像作為守護神。

寫，是一對身體相連的雙胞胎。

兩面宿儺被視為怪物令人為之恐懼的同時，在日本飛驒市到美濃市的舊飛驒街道一帶的傳說中，他被描寫成截然不同的「面貌」。留下了像是「宿儺勇猛且溫柔，是負責祭神的祭司，也是農耕的指導者」、「因大和朝廷的侵略而被淘汰的地方豪族被神化」這類內容的傳說。而且也有傳說在乘鞍岳他被當作水神和祈雨之神崇拜，被描寫成跟《日本書紀》的兩面宿儺完全相反的存在。所以有兩張臉的兩面宿儺，應該是指擁有怪物和神明這兩種「面向」。

摧魔怨敵法

自古以來在密教中流傳至今，最凶惡的詛咒。

大型的詛咒會伴隨著巨大代價

第1話中，裝有宿儺手指的盒子上寫著「摧魔怨敵」幾個文字，這是密教所使用的高等祕術。現代的日本也流傳著幾個咒術。其中一個為「丑時參拜」，把想要詛咒的對象身體的一部分放進稻草人，用五吋釘敲打並持續七個晚上，詛咒對象就會死亡。據說詛咒的當事人之後也會遭遇不幸。而在那些詛咒當中，威力最強的就是「摧魔怨敵法」。用名為苦楝的木材，做成長度十二指、圓周八指的木筒（轉法輪筒），將一個寫了詛咒對象的名字、頭部用不動明王像踏過的人形折好，放入木筒中封好。將其放置於壇上，進行名為十八道的密教修行方法，祈禱保護本尊之後，取出人形焚燒就結束儀式。據說太平洋戰爭時為了要打倒美國，曾在東京寺廟施行過這個詛咒，結果詛咒反噬，東京因而被燃燒殆盡。

鎮宅靈符

貼在拘禁虎杖的房間牆壁上的驅魔符

第2話中，被處以祕密死刑的虎杖，由五條拘禁起來。在那個房間貼有無數張的符，那些符的原型就是「鎮宅靈符」。鎮宅靈符別稱「太上神仙鎮宅七十二靈符」，也稱為「太上祕法鎮宅靈符」，是日本最知名的靈符之一。被認為是由安倍晴明開眼的鎮宅靈符神所掌管的符。

在拘禁虎杖的房間牆壁上貼著的符中，可以看到好幾張跟鎮宅靈符相同設計的符。那些符多半是驅逐鬼的驅魔符，可以知道這個房間是個能抑制咒靈力量的地方。

鎮宅靈符

厭神・剋精魅鬼・神ノ禍ノ祟リノ精土石ノ精山魅等ヲ厭ズル符ナリ（40）

厭殺星・人ノ生年月日時ニ依リ尅殺ノ星ニ遇ヒ・一生兇咎絕除ノ靈符ナリ（41）

（3）

《鎮宅靈符神：天下無比福壽必得》金華山人編著

就算在陰陽術起源地的日本，也是為數不多的驅魔符。

1
2
3
4
5
6
7
8
9
10
11
12

咒術與刺青

宿儺身上出現像是刺青的花紋，與咒術的關係是……

從事漁業工作的漁民之間視為符咒刻在身上

在日本，自古以來全國都能看到紋身文化。特別是奈良時代到戰國時代期間，來訪日本的遣唐船和倭寇等他國船隻的船員，都有紋身的習俗。受到這些人的影響，在以海上貿易和漁業維生的人們之間，開始會以符咒為目的進行紋身。對抗大自然從事漁業的人們，對於「能否捕撈到漁獲」、「能否平安無事地回家」這些人類無法控制的要素，似乎希望能得到好的結果，於是在身上刻入各式各樣的花紋當作符咒。跟單純的祈禱不一樣，紋身會讓肉體痛苦，以這層意思來看也可以說是做出犧牲的行為。雖然並不確定是因為有紋身而能捕到獵物，或是得到在海上不會發生意外等效果，但是藉由跨越肉體痛苦，或許能獲得諸如對自己產生自信，精神層面變得堅強等影響吧。

88

此外，在遺跡或歷史悠久的建築物牆壁等，常有畫著身體一半是人類，一半是動物的生物繪畫。對古代人來說，他們應該是想獲得動物具備而人類沒有的力量吧。為了在自然界生存下去，將動物花紋或以動物為主題的紋身刻在身上，或許是想藉此讓身體獲得那些動物的力量。

在彌生時代的《魏志倭人傳》……

在《魏志倭人傳》中，有「男子皆黥面紋身」的記載，由此可知當時的人們會在臉和身體紋身。這是日本最早的紋身記錄。

在原作故事中，宿儺身上浮現出來的各種花紋，也讓人相當印象深刻。雖然故事中還沒有說明關於那些花紋的細節，不過可以想成或許是帶有咒術含意的紋身。

十種影法術

『咒術迴戰的原由 前篇』

應該是伏黑的術式由來的10種寶物。

◆ 具有驚人力量的十種神寶

在《先代舊事本紀》當中,有記載名為天璽瑞寶十種的寶物,也就是十種神寶。邇藝速日命從天而降之際,天上之神天神御祖命令他「保護世間的和平」時所授予的10種寶物,是由2種鏡(沖津鏡、邊津鏡)、1種劍(八握劍)、4種玉(生玉、死返玉、足玉、道返玉)、3種比禮(蛇比禮、蜂比禮、品物之比禮)所組成。這些寶物都具有驚人的力量,內容如以下說明。

◆沖津鏡:從太陽分割出來的鏡子。放在高處會照亮前往方向的道路。

◆邊津鏡:帶在身邊可以測量自身的生氣和邪氣。

◆八握劍:祈禱國家安泰的神劍。能祓除惡靈。

◆生玉:維繫神與人的玉。能聽到神說的話。

1
2
3
4
5
6
7
8
9
10
11
12

◆死返玉：能讓亡者復活的玉。

◆足玉：可以實現所有願望的玉。

◆道返玉：可以封印惡靈的玉。

◆蛇比禮：除魔巾。也能在遭遇毒蛇時使用。

◆蜂比禮：除魔巾。保護不受從天而來的邪靈傷害。

◆品物之比禮：讓病患沉睡或讓亡者復活時施加甦生術的布巾。

十種神寶被認為是伏黑使用的「十種影法術」的由來，他在使用術式時，會在口中唸著「布留部由良由良」。這是名為「布瑠之言」，讓亡者復活的咒語，「布留部」是揮動寶物的意思，「由良由良」代表玉發出的聲音。根據《先代舊事本紀》，吟唱布瑠之言和十種神寶的名字，同時揮動寶物時，會發揮讓亡者復活的咒力。或許在今後的劇情發展中，伏黑會用十種影法術復活已死去的咒術師呢。

十種神寶的去向……

傳說中，位於奈良縣石上神宮的祭神：布留御魂大神，是寄宿在十種神寶的神靈，不過無論如何，十種神寶目前並不存在。

玉犬

伏黑驅使的兩隻狗型式神的由來是狛犬？

在古代東方世界被當作神獸崇敬

伏黑在原作中驅使兩隻被稱為「玉犬」的狗作為式神，玉犬的由來是狛犬。狛犬是設置在神社或寺廟等入口處的犬像，在日本是熟悉的存在。為什麼會開始在神社設置犬像呢？這個起源要追溯到古代的東方世界。

在古代的東方世界諸國，獅子會群體獵食，有時還會攻擊人類，故人們視獅子為猛獸且畏懼。不過另一方面，因為草食性動物會將田地作物吃得一乾二淨，於是人們又將趕走牠們的獅子視為神獸，此外也把獅子當作會帶來五穀豐收盛產的大地女神崇敬。

之後為了保護神明和王位而設置塑像的靈獸思想，從東方世界流傳到印度，到了唐朝時代，獅子塑像隨著佛教一起被傳入日本。不過在日本被改為右邊放置獅子、左邊放置狛犬的阿吽形式，開始以除魔的象徵，被放置在佛像和佛塔入口的兩側。

蝦蟇

在江戶時代的讀物中登場的大青蛙

坐在大蝦蟇上的兒雷也

1866 年出版的《美勇水滸傳‧兒雷也》封面也有畫蝦蟇。

伏黑的式神「蝦蟇」是隻可以把一個人一口吞下的大青蛙，牠可以伸長舌頭救援夥伴，也可以限制對手的攻擊行動。這隻蝦蟇的由來，是江戶時代流行的讀物中登場的忍者‧自來也（或稱兒雷也）用妖術叫出的「蝦蟇」。自來也在讀物中會坐在大青蛙的身上，也展現過變成大青蛙的妖術。因為這個原由，青蛙在後世的日本讀物和漫畫等出版物裡，變成了忍者和術師固定會召喚的生物。此外，1921 年這本讀物曾以《豪傑兒雷也》這個名稱製作成電影，以日本首部特攝電影大受歡迎。

在以忍者為題材的那套知名漫畫作品中也有登場。

滿象

在印度神話中登場，會喚來雨水的神祕大象。

有4根象牙和7條鼻子的神祕白象

「滿象」是伏黑驅使的式神之一，模樣是大象。就像在第44話所描寫的，是會從鼻子噴出大量的水沖走敵人的式神，而由來被認為是在印度神話登場的「愛羅婆多」。

愛羅婆多（Airāvata）是隻有4根象牙和7條鼻子的白色大象，祂的名字代表「生於大海者」。在印度神話中，愛羅婆多會把鼻子伸進冥界，將吸上來的水噴向空中製作出雲朵，印度教的神明因陀羅（Indra）讓雲朵變成了雨，藉此連結空中的水和冥界。

此外，據說愛羅婆多會一直站在因陀羅居住的城堡前。

像這樣，與愛羅婆多相關的故事，強調這種把象和雨、象和水連結在一起的想法，完全符合原作中滿象操縱水的印象。

94

脫兔

以伏黑的式神登場的兔子是神聖的動物？

被出雲大社的祭神所救的因幡之白兔

脫兔是伏黑的式神之一。所謂的脫兔，是指逃走的兔子，也使用在「始如處女，後如脫兔」這句諺語，意思是一開始會展現出文靜柔弱讓人放鬆戒心，之後再用意想不到的敏捷速度行動（攻擊）。順帶一提，日本神話的《因幡之白兔》被認為是這句諺語的起源。

因幡之白兔想要從淤岐島前往因幡，牠讓鱷魚排成列並從鱷魚背上渡河，卻被鱷魚剝下毛皮，為此大聲哭泣時，被出雲大社、大神神社的祭神大國主神所救，這就是《因幡之白兔》的故事概要。因為受大國主神相救，到了現在，兔子仍經常被當作神的使者所祭祀。事實上滋賀縣的三尾神社、京都府的岡崎神社、大阪府的住吉大社，都有祭祀兔子，神社境內有供奉各式各樣的兔子像。

1
2
3
4
5
6
7
8
9
10
11
12

八握劍 異戒神將 魔虛羅

保護藥師如來的十二名武神

伏黑在澁谷事變中遭到咒詛師・重面春太偷襲，召喚了作為最後王牌的「八握劍異戒神將魔虛羅」。魔虛羅不僅因為有退魔之劍而攻擊力極高，而且旋轉背部的法陣還能回復傷害，可以完全應對之前受到的攻擊，牠所具備的能力之高不辱最強式神之名，歷代的十種影法術師沒有一個人能夠降伏牠。

首先，「八握劍異戒神將魔虛羅」名字中的「八握劍」，被認為由來是十種神寶之一的同名之劍。八握劍是守護國家安泰的神劍，據說有祓除邪惡的力量。

至於「異戒神將魔虛羅」，由來應該是佛教流傳的「十二神將」中的「摩虎羅」。十二神將是保護藥師如來的十二名武將，分別與十二地支的動物們有關，摩虎羅相當於「卯」。順帶一提，其他的十二神將是「毘羯羅（子）」、「招杜羅（丑）」、「真達

96

1

2

3

4

5

6

7

8

9

10

11

12

蛇類神化的神明。

而頭部是大蛇，是把像蟒蛇般的

神明。經常被描寫成身體是人類

的印度神明，後來被當成佛教的

「Mahoraga」，外貌像隻大蛇

「摩睺羅伽」。本來是名為

「宮毘羅（亥）」。

此外，摩虎羅有個別名叫

「伐折羅（戌）」、

（酉）」、「迷企羅

「安底羅（申）」、

（午）」、「頞儞羅（未）」、

「因達羅（巳）」、「珊底羅

羅（寅）」、「波夷羅（辰）」、

被指定為國寶的十二神將像

分別收藏於東京國立博物館和靜嘉堂文庫美術館的十二神將像，作為重要文化財。上層從右邊數來第 3 尊就是摩虎羅。此外，收藏在奈良縣新藥師寺和興福寺的十二神將像也被指定為國寶。

陰陽寮

經由占卜和編纂天文道來維持律令體制的機關

在日本，以前有個稱為「陰陽寮」的機關，聚集了許多陰陽師。陰陽寮是負責占卜、天文道、時間、曆法編纂的部署，原本是維持中國律令體制的機關，日本也在開始律令體制的同時導入了陰陽寮。

以監督所有事務的陰陽長為首的幹部、以陰陽道為基礎實行咒術的陰陽博士、負責製作和管理曆法的曆法博士等各種博士，陰陽寮就是由上述各種職位所組成。在這些職位中，因為觀測天文和氣象等需要特別的技術，在平安時代中期主要是由賀茂、安倍兩個家族位居主要的職位，並且變成世襲制。賀茂這個姓氏，應該跟原作中御三家之一的加茂家有很深的關聯。這個由各種職位成立的制度，可能就是被視為跟五條和虎杖等人為敵的組織，換句話說就是咒術高專的高層咒術總監部的原型。

由各種職位所組成的陰陽寮，是咒術總監部的原型？

98

無量空處

五條對漏瑚施展的「無量空處」是佛教用語。

超越物質世界，只有精神存在的世界

在佛教中，「天」這個詞彙代表著兩種意思，一個是位於眾生生死輪迴的六道中最上層的世界，另一個是神明和住在天界之人的世界。此外還有劃分為無色界、色界、欲界三界。

五條的領域名稱「無量空處」，是超越肉體和五感等物質世界，存在於只有精神存在的無色界，從下面數來的第一天。然後所謂的無量空處，指的是在完全沒有物質存在的無限空間裡，讓精神高度集中的境界。

漏瑚遭到五條的無量空處攻擊時，對自己身處的情況感到困惑：「我什麼都看得見！什麼都感受得到！資訊一直湧入，沒有盡頭！」（第15話）漏瑚所看到的，或許就是把「無量空處」這個詞彙具體化的世界吧。

日本三大怨靈

不幸身亡的偉人們所留下，也流傳於現代的怨靈。

悲慘死去的學問之神・菅原道真

所謂的日本三大怨靈，一般是指菅原道真、平將門、崇德天皇（崇德院）。這三人的共同點，是被認為死後給朝廷帶來災禍，於是最後奉為神明祭祀。

在第0集有揭曉乙骨是道真的子孫。以「學問之神」之名廣為人知的道真天資聰穎，是未來必定會擔任官僚的菁英。當時的天皇宇多天皇也非常信賴道真，任命道真擔任右大臣。但是，學者出身的道真成為右大臣是特例中的特例。以後醍醐天皇為首，沒有一個人認同這件事。接著在那之後，因為宇多天皇出家為僧，道真在宮廷內於是遭到孤立。藤原時平發現機會來了，便向後醍醐天皇撒謊說「道真意圖謀反」。後醍醐天皇信以為真，道真於是遭到左遷。他在左遷地受到幽禁，甚至在一直無法吃飽的情況下悲慘過世。道真死後，宮廷內發生落雷，並有數名貴族因此死亡，左遷道真的後醍醐天皇

祭祀道真的北野天滿宮

在日本各地都有把菅原道真當作祭神的天滿宮。曾經一直被當作怨靈的道真，在現代則是被當作「學問之神」，每年都有眾多考生前往祈求順利通過考試。

後來病死，諸如此類的不幸事件不斷發生，眾人認為這會不會是道真在作祟，因而深感不安。為了鎮住他的作祟，在京都建立了北野天滿宮。平安之世結束後，將道真視為怨靈的聲音愈來愈少，反而開始把他當作學問之神祭祀。

首塚留至今日的平將門

平將門是平安時代的地方豪族，掌管關東地方並自稱「新皇」，跟朝廷敵對。既使朝廷對他非常反感，但平將門的勢力之大依舊掌控著整個關東區域，不過最後朝廷發出討伐令，他在承平天慶之亂中跟藤原秀鄉、平貞盛激戰之後被殺。平將門的首級被吊掛在平安京七條河原示眾，因而留下像是「首級一直在磨牙」、「首級

張開眼睛好幾個月」、「首級為了找回自己的身體，飛去關東地方」等各種軼聞。

此外，雖然現在於千代田區大手町建有將門塚，但是那裡也不斷發生不可思議的事件。像是為了重建在關東大地震中燒毀的大藏省廳，想要拆遷將門塚時，發生過以大藏大臣為首，共14名相關人士去世的知名事件。就算到了後世，平將門強烈的怨念還是繼續被口耳相傳著。

在日本三大怨靈之中被認為是最強怨靈的崇德天皇

崇德天皇是鳥羽上皇的兒子，但是他被懷疑可能是鳥羽天皇的父親・白河天皇的孩子，因而遭到父親疏遠。此外，崇德天皇跟弟弟，也就是後白河天皇的關係也不好，鳥羽上皇過世後，就開始流傳著崇德天皇意圖謀反的謠言，導致崇德天皇和弟弟兩人的關係變得更糟。之所以會演變成不只是兄弟吵架的原因，跟藤原家族的內鬥，以及源氏和平氏之間的互不相讓都有關係。各方勢力錯綜複雜的想法交織的結果，最後發展成整個朝廷都牽連於其中的內亂，後稱為「保元之亂」。崇德天皇為了供養在保元之亂中戰死

的人，寫了經書並送到京城去。

但是後白河天皇把他的經書當作詛咒拒絕捐獻，震怒的崇德天皇因此咬破舌頭，然後用血在手抄本寫下「我要成為日本國的大魔王，將皇貶為民，將民升為皇」、「這本經書將迴向於魔道」，之後死去。崇德天皇死後，後白河天皇和其關係親近的人們都接二連三地身亡。更一連發生「延曆寺強訴（勒索）」、「安元大火」、「鹿谷陰謀」等事件，崇德天皇的作祟竟然持續了700年之久。在三人中被認為是最強怨靈的崇德天皇，現在被祭祀在香川的天王神社和京都的白峯神社。

歌川國芳繪製的崇德天皇

這是歌川國芳所繪製，百人一首的崇德天皇圖卡。雖然從這裡的畫像很難看出來，實際圖卡上的臉是畫成青白色，形成既像幽靈又像妖怪的可怕樣貌。

漏瑚　第111話

就算不依附在人類身上，
我們的靈魂依舊會輪迴⋯⋯
到時候就在百年後的荒野
重逢吧！

漏瑚挑戰宿儺，瞬間就敗下陣來。他在瀕死的意識中面對同伴花御和陀艮時，奉上了這段話語。為了能再次相遇，祈願總有一天會再次化為咒靈復活。

6

咒術迴戰 深入考察

主要角色們各自描述的理想世界

會成為預測今後世界走向的提示?!

在澀谷事變篇的最高潮，特級咒術師・九十九帥氣登場。她跟假夏油針對「人類的未來」展開脣槍舌戰。

九十九：「從咒力……『脫離』。」

假夏油：「不對，是讓咒力『最佳化』。」（第136話）

兩人在這時對於該如何處理咒力提出了各自的想法。然後不只是九十九和假夏油，五條和本來的夏油，也有他們各自想像的世界。為了做個比較，這裡重新統整一下他們

理想中的世界。

＊理想① 五條希望咒術師能正確扮演好角色的世界

五條對目前的咒術界懷抱極大的不滿。因為高層腐敗至極，變成只要能夠自保，就算犧牲年輕咒術師也無所謂的狀態。五條厭惡這種風氣，決定要讓整個咒術界從頭來過。雖然說要從頭來過，但他選擇的並不是換一批人來高層這種強硬手段。

五條：「因此，我選擇了教育。我要培育出……強大又聰明的夥伴。」（第11話）

身為咒術高專的老師，五條在創造全新咒術界的同時，想要培育夥伴。既然咒靈會無止盡地從人類的負面情感誕生，那麼在五條的理想世界裡，咒靈是無法被澈底剷除的吧。不過，若是讓咒術師不會因為高層下達不合理的命令而喪命，進而能夠更有效率地消滅咒靈，就結果來說，咒靈造成的傷害就會減少，他似乎是如此期待著。

＊理想②
夏油期盼著沒有非術師和咒靈存在的世界

夏油在就讀咒術高專時，和五條同樣以咒術師身分大展身手過。但是他在不斷消滅咒靈的過程中，開始對「保護非術師」這個咒術師的重要道義抱持疑惑。然後，他在某個村莊遇到的非術師居民，一直在迫害菜菜子和美美子，夏油因此無法控制情緒，失控地展開大屠殺。因為這起事件，被判定為咒詛師並遭到追殺的夏油，開始認定非術師是弱小且愚蠢的存在，為了消滅他們而暗中展開行動。

咒靈不會從咒術師身上誕生，只有非術師才是源頭。因為咒術師能夠控制咒力，所以咒力不會變成咒靈。因此，如果夏油的理想能實現，非術師全數死亡的話，咒靈就不會再誕生於這個世界上了。由於不會再因為任務而必須跟咒靈交戰甚至死去，對咒術師而言將是個和平的世界。

＊理想③
九十九期盼著人類失去咒力，咒靈不會誕生的世界

1
2
3
4
5
6
7
8
9
10
11
12

九十九本來就認為袪除咒靈無法從根本解決問題，她一直摸索著如何才能建立不會誕生咒靈的理想世界。然後她在澀谷事變現身時，述說了「從咒力脫離」的理想。在前面有提過夏油的想法是「因為咒靈是從非術師流瀉的咒力誕生，所以殺死非術師」；九十九則認為「只要消去所有人類的咒力，咒靈就不會誕生」。因為不會犧牲任何人，如果能夠實現的話，應該會變成最和平的世界吧。

但是關於消去所有人類的咒力這件事，她卻沒有表明具體的實現方法。九十九以前認為完全沒有咒力的人類會是研究的提示，雖然她想跟伏黑甚爾取得聯繫，但似乎是被拒絕了。即便如此，看到九十九自信滿滿的神情，或許她有掌握到什麼線索吧。

＊理想④ 假夏油期盼著咒術師和咒靈交戰的混沌世界

假夏油跟漏瑚一行是合作關係，而且看起來他的目的也是想要殲滅人類。不過在澀谷事變中，他跟九十九展開議論時，才揭曉了他的真正目的。

咒術迴戰 深入考察

假夏油：「妳懂嗎？
我該創造的是能夠離開我身邊的混沌。」（第136話）

醉心於咒力的假夏油，在長達1000年的期間反覆進行各種實驗時，應該是在某個時候發現到自己的極限吧。假夏油既不期望咒靈支配的世界，也不期望只有咒術師和平生活的世界。現在世界上充滿了咒術師和咒靈，在互相殘殺的混沌中，想必他是希望能夠看到咒力持續進行未知的變化吧。假夏油的理想，或許是「能看到超越自己想像的世界」。

經過澀谷事變，整個世界慢慢接近假夏油心中想像的樣子。雖然在此之前的世界觀都是以現代日本為基準，但是因為澀谷毀壞，東京充滿了咒靈，之後應該會描寫成跟現實截然不同的日本吧。會是咒術高專的眾人能夠收拾這個局面呢？還是五條和九十九會實現理想呢？無論如何，這個世界今後的動向始終令人移不開視線。

1
2
3
4
5
6
7
8
9
10
11
12

宿儺與五條的原型是印度神話的最高神？

● 破壞神濕婆跟宿儺有許多共同點

從非術師的角度來看，咒術師和咒靈是超越人類智慧的存在，而在原作中被視為「最強的」宿儺及五條的力量，想必會有讀者覺得根本像神一樣了。事實上，他們兩人跟印度神話的神明對比，確實有幾個相同的地方。

跟宿儺有極深關聯的是「濕婆」（Shiva）。

濕婆是掌管破壞和再生的神，祂跟宿儺一樣經

掌管破壞和再生之神・濕婆

冥想中的濕婆像。其神聖和莊嚴感，讓人覺得不像是破壞神。

毗濕奴力量讓人看見既長又大的幻影，跟無量空處相似？

跟五條有極深關聯的是「毗濕奴」（Visnu）。毗濕奴是掌控維持（維護）之神，相傳當世界暴露在邪惡的威脅時，祂會降臨地上。五條以最強的咒術師身分抑制咒靈和咒詛師們的行動，被認為能制衡世界的力量，跟維持之神・毗濕奴有相似之處。

自濕婆將名為「南迪」（Nandin）的牛當成坐騎。

此外，宿儺在生得領域裡，曾坐在牛隻的頭骨堆成的山上。這一幕的原型或許是出

能破壞三座都市」，這個軼聞就跟宿儺在轉瞬間破壞澀谷一樣。而且濕婆還留下「震怒時會用憤怒把世界燃燒殆盡」的逸事，也合乎操縱火焰的宿儺帶給讀者的印象。

除了外表，濕婆跟宿儺相似的地方就是壓倒性的力量。傳說濕婆「只要射一支箭就

常被描寫成有四隻手臂。然後在第117話的扉頁上，畫有拿著類似三叉戟的宿儺，跟濕婆拿著的「三叉戟」非常相像。

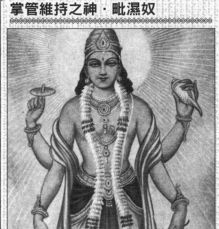

掌管維持之神・毗濕奴

毗濕奴跟濕婆一樣，經常被描寫成有四隻手臂。

另外，據說毗濕奴擁有一種名叫「摩耶」（Maya）的神奇力量。摩耶是會讓人看見幻覺的力量，使人在眨眼間就能體驗到十年以上的虛幻人生，是個可怕的力量。相較之下，五條在第89話，曾對澀谷車站的普通市民發動只有0.2秒的無量空處，讓大約半年左右的情報流入領域內的非術師腦袋中，讓讀者們見識到他奇特的招式。這兩種力量是不是非常相像呢？

或許濕婆和毗濕奴並不是宿儺和五條的原型。不過作者很可能是從神明所擁有的驚人力量得到啟發，並把其中幾種要素放入最厲害的角色中也說不定。

此外，在印度教有被作為「三相神」崇敬的神明。其中兩個就是濕婆和毗濕奴，最後一個神是「梵天」，祂是創造宇宙的神明。或許登場人物中，會有某個人符合梵天的特色吧。

假夏油　第136話

無論何時，
答案永遠都是……
在混沌中發出
黑色光芒的東西。

澀谷事變篇的最高潮，假夏油跟九十九對峙並說明自己的目的。他是為了遇見還沒有誕生的可能性，才會想讓世界變成充滿咒術和咒靈的混沌之世。

7

角色的澈底解析【後篇】

兩面宿儺

1000年以前就存在的異形咒術師

還不清楚其目的為何
最厲害、最邪惡的詛咒之王

兩面宿儺是1000年以前就存在的咒術師，被稱為「詛咒之王」。他擁有強大的力量，就算當時的咒術師們同心協力，也無法與之匹敵。他死去之後，20根手指變成咒物，超過1000年都沒有人能夠將之消滅。

因為虎杖吞下其中1根手指，宿儺現身於世。但是虎杖擁有1000年都不一定會有人擁有「能夠抑制宿儺的特異體質」，宿儺無法掌控他的身體，平常都是虎杖掌握身體主導權。因此宿儺很厭惡虎杖，起初時想殺死虎杖。而宿儺也確實曾經挖出虎杖的心臟殺害他，但是宿儺因為對伏黑很感興趣，所以用「可以待在他身邊」這個對自己有利的理由，復活了虎杖。而且在復活虎杖時，宿儺還跟他締結了只要說「契闊」就要交出身體1分鐘的契約，但是讓虎杖忘記這件事。他的性格可以用一句話形容，那就是

1
2
3
4
5
6
7
8
9
10
11
12

兩面宿儺 PROFILE　CV：諏訪部順一

● 生日　不明
● 隸屬　無
● 身高　不明
● 體重　不明

● 主要術式／招式
　　解、捌、開
● 領域展開
　　伏魔御廚子

「未經允許，
不准抬頭看我。
我會感到不愉快。」
（第10話）

「只看自己高不高興當作生存指標」，既粗暴又自我中心。只要對手讓他感到稍微不滿意，就會毫不猶豫地殺死對方，不過就像前面提過的，他對伏黑似乎懷抱某種想法，甚至治療過瀕死的伏黑。

宿儺相當具有實力，雖然虎杖還沒有吞下所有的手指，讓他無法發揮全力，但是讀者們都見識過他毫不費力地對付特級咒靈的戰鬥力。關於他使用的術式還不清楚詳情，不過有確認到他會用切碎對手的術式「解」；配合對手的咒力和強度等實力給予最適當攻擊的斬擊類型法術「捌」；將火焰像箭矢一樣射出的法術「開」。

另外，他也能使用名為「伏魔御廚子」的領域展開。這個領域的效果是會對範圍內不具備咒力的生物施予「解」，對擁有咒力的生物則會連續不斷地使用「捌」，不過或許還隱藏著尚未揭曉的效果。

夏油 傑

無法找到想要守護之物的價值，是他不幸的開端

曾是五條獨一無二的摯友
現在被某個人強占了身體

夏油傑跟五條和家入等人是咒術高專的同學，他曾經是全日本僅有四名的特級咒術師之一。黑色長髮和耳朵上戴著耳飾是他的特徵。

他本來是跟五條等人一起行動，並以保護非術師的術師身分持續活動。但是，當他看到盤星教信徒因為天內理子之死而拍手歡呼的樣子，便開始對本來應該是自己要保護的非術師感到厭惡。之後，他歷經跟九十九相遇、遭遇灰原的死亡等事件，厭惡感與日俱增。然後在三年級獨自執行任務時，夏油在造訪的村莊見到兩名擁有咒力的雙胞胎少女。村民擅自認定村中發生的事件都是雙胞胎做的，於是監禁她們並施予虐待。這起事件成為導火線，夏油對非術師的厭惡感轉變成了殺意。他將112名村民盡數屠殺，由於也殺害了自己的雙親，夏油成為咒術界認定要處死的對象而遭到追殺。

夏油 傑 PROFILE　CV：櫻井孝宏

- ●生日　2月3日
- ●隸屬　都立咒術高專 OB
- ●身高　180cm 以上
- ●體重　不明
- ●階級　特級咒術師
- ●主要術式／招式
- 咒靈操術
- 咒靈操術 極之番「漩渦」

> 「只不過，在這個世界
> 我沒辦法打從心底
> 露出笑容。」
> （東京都立咒術高等專門學校 最終話）

之後夏油篡奪盤星教，以消滅非術師為目的展開活動，不過他在攻擊咒術高專時被乙骨打敗，由五條親手了結他的性命。

然而之後經過一年，夏油跟特級咒靈聯手，再次現身且成為咒術高專的敵人。額頭有像是縫合線的傷痕這一點，跟他復活前的模樣截然不同。復活後的夏油，將真人和漏瑚等特級咒靈主張的目標「消滅人類，創造咒靈取代人類的世界」作為名目且提供協助，由他來指揮行動。然後為了達到目的，他在澀谷把五條封印在名為「獄門疆」的咒物之中。

在封印五條的時候，他被五條識破並不是夏油。夏油被擁有「能轉移大腦並與他人替換肉體的術式」的某個人強占了身體。而那個人就是想要得到夏油的術式「咒靈操術」。

真人

用操縱魂魄的術式，幼稚地不斷玩弄人類

誕生自人類的非人之物
展現比誰都要濃厚的負面情感

真人是由人對人的恐懼等負面情感聚集而成的特級咒靈。除了身上到處都是縫合的痕跡以外，外表幾乎跟人類無異。

他跟漏瑚、花御、陀艮等特級咒靈成群結黨，在夏油的幫助下，為了「消滅人類，創造咒靈取代人類的世界」這個目的而暗中活動著。

或許是誕生時間還不長的關係，他好奇心旺盛，個性有點幼稚，就像人類的小孩會天真無邪地殺害昆蟲一樣，他有一半是覺得好玩而冷血地殺害人類。

他的術式「無為轉變」是用手直接觸摸，就可以隨心所欲地改變對方的靈魂形狀。真人會用這個術式把人類變成異形並操縱他們戰鬥，也能治療肉體的缺損及傷口。此外，真人在跟七海的戰鬥中，學會當真人讓靈魂變形後，肉體的形狀也會跟著產生變化。

了領域展開「自閉圓頓裏」。因為他在展開的領域內，可以不用觸摸就能隨意改變靈魂的形狀，對於沒有抗衡方法的術師而言，根本無計可施。

此外，他的術式在性質上，不論受到任何攻擊，只要沒有干涉到他的靈魂，就能立即恢復創傷，幾乎是個不死身。不過，虎杖由於宿儺靈魂寄身的影響，能感覺得出靈魂的輪廓，所以虎杖可以對真人的靈魂做出攻擊。此外，一旦真人想要碰觸虎杖的靈魂，也會碰觸到宿儺的靈魂而惹怒宿儺，進而遭到攻擊，因此他不能漫不經心地就使用領域展開。虎杖之於真人可以說是天敵。

真人在澀谷跟虎杖的戰鬥中，因為學會黑閃而理解自己靈魂的本質，想出了變成怪人樣貌，讓能力飛躍性成長的術式「遍殺即靈體」。但是最後他被一直想要得到他擁有的術式・無為轉變的假夏油吸收，就此消滅。

真人 PROFILE　CV：島崎信長

- ●生日　不明
- ●階級　特級咒靈
- ●身高　180cm 以上
- ●體重　不明
- ●主要術式／招式
 無為轉變、多重魂、撥體、黑閃
- ●領域展開　自閉圓頓裏

「就用狡猾的方式去做吧。
像個詛咒……
像個人類一樣。」
（第16話）

吉野 順平

令虎杖心中留下巨大傷痕的少年

遭真人玩弄於股掌之間
被奪走一切的高中生

在單親家庭環境和媽媽相依為命的高中生。個性有點內向，在學校常被欺負。吉野非常崇拜在電影院殺死不良少年的真人，並在真人的咒術入門指導下學會了術式。另一方面，虎杖為了調查電影院發生的事件而接近吉野，兩人因為電影話題而聊得很開心，關係變得要好起來。但是，這一切都是真人設下的圈套。在真人的計謀下母親被殺害，吉野誤以為是一直欺負自己的同學所為，於是在學校裡使用術式傷害學生。而後他跟及時趕到的虎杖展開戰鬥，但那正是真人的目的。不過在虎杖努力的勸說之下，吉野聽了他的話而產生猶豫，但最終他的靈魂被真人變形，因此死亡。

吉野 順平 PROFILE　CV：山谷祥生

● 生日　不明
● 隸屬　里櫻高中 2 年級
● 身高　不明
● 體重　不明

● 興趣
　看電影
● 主要術式
　澱月

伏黑 甚爾

因天與咒縛而得到驚人的身體能力
擁有術師殺手別稱的男人

✝ 雖然本來是個人渣……

伏黑惠的親生父親。喜歡賭博，但是運氣很差而身無分文，在眾多女性的接濟下輾轉流離，一直過著所謂的小白臉生活。

原本出生自咒術界御三家之一「禪院家」，但是毫無咒力，在禪院家備受冷落。或許是因為這樣才品行不良，甚爾最後成為仇視人類的咒詛師。

他毫無咒力是受到「天與咒縛」影響，以此為代價而擁有驚人的身體能力。就像別稱「術師殺手」一樣，他似乎曾運用各種武器和身體能力葬送眾多術師的性命。但是在接到暗殺天內理子的委託時，雖然一度打倒了五條，卻仍然被復活且覺醒的五條殺死。

伏黑 甚爾 PROFILE CV：未定

- ●生日　12月31日
- ●隸屬　無
- ●身高　不明
- ●體重　不明
- ●興趣　賭博
- ●主要術式　雖然沒有咒力，但因天與咒縛的影響，具備驚人的身體能力。

漏瑚

雖然被宿儺打敗，但實力得到認同

以領導咒靈們的身分
創造理想的世界

從火山噴發和地震等等，人們因大地帶來的災害為之恐懼所誕生的特級咒靈。讓人聯想到富士山的頭部，獨眼且耳朵塞著軟木塞是他的特徵。把隱藏起負面情感生活的人類視為「假貨」，認為具備負面情感且不會說謊的咒靈，才是真正的人類，夢想著消滅人類，創造出咒靈成為世界中心生存的世界。因此他跟真人和假夏油等人聯手行動，當他在澀谷跟宿儺一對一戰鬥時，雖然竭盡全力奮戰，卻徒勞無功而死去。理想無法達成的漏瑚，在死前聽到宿儺的讚許「你應該感到驕傲……你很強」（第116話）而流下淚來，然後消散去找已經先走一步的花御和陀艮。

漏瑚 PROFILE　cv：千葉繁

- ●生日　不明
- ●階級　特級咒靈
- ●身高　不明
- ●體重　不明
- ●個性　有點性急
- ●主要術式
 　火礫蟲・極之番「隕」
- ●領域展開　蓋棺鐵圍山

1
2
3
4
5
6
7
8
9
10
11
12

花御

就算擁有堅韌的身體也敵不過五條……

擔憂地球大自然的未來
想要消滅人類的精靈

花御是從人們對森林的恐懼所誕生的特級咒靈。雖然整體來看樣子像是人類，不過他的雙眼長著樹枝，那裡是他的弱點。

個性跟其他咒靈相比較為溫和，就如作者所說，似乎「在詛咒中是最溫柔的一個」。不過因為太熱愛大自然了，他認為必須消滅持續破壞地球環境的人類。

由於具體呈現出樹木的生命力，他的身體非常強壯，就算是換成漏瑚應該必死無疑的攻擊，也不會對他造成致命傷。但是，他在澀谷參與封印五條的戰鬥時，被拔出了弱點的眼睛，並被術式壓毀身體而亡。

花御 PROFILE　CV：田中敦子

- 生日　不明
- 階級　特級咒靈
- 身高　不明
- 體重　不明
- 個性　溫和
- 主要術式／招式／領域展開　木球、花田、把咒力當作糧食的種子等等

125

陀艮

為同伴著想的心情使他進化

跟真人和漏瑚一起
以創造理想世界而戰鬥

從人們對海洋的畏懼感所誕生的特級咒靈。起初戴著頭巾，樣子長得像章魚，但那只是他還不是完全咒胎時的模樣。他在澀谷跟直毘人交戰時，因為想到花御已死，感到極度憤怒而變成真正的樣貌，外型接近有雙手雙腳的人類。此外，他的語言能力也同時提升，可以流利地對話。

畢竟是從海洋誕生的咒靈，他會驅使水和水生生物樣貌的式神，還會使用名為「蕩蘊平線」的領域展開。跟直毘人、七海等人戰鬥時雖然力壓他們，後來卻被突然出現的甚爾用游雲蠻橫地刺傷頭部而亡。

陀艮 PROFILE　CV：未定

- ●生日　不明
- ●階級　特級咒靈
- ●身高　不明
- ●體重　不明

- ●個性
 雖然很像孩子，但後來成長
- ●主要術式／領域展開
 死累累湧軍‧蕩蘊平線

126

脹相

他跟虎杖究竟是什麼關係？

誕生自特級咒物的他
以大哥身分一直守護著弟弟

加茂憲倫利用體質特異、能懷咒靈之子的人類女性進行實驗，所誕生出來的就是特級咒物・咒胎九相圖。第一個是經由假夏油之手得到肉體的脹相。他是咒胎九相圖的長男，把同時得到肉體，排行第二的壞相和排行第三的血塗稱為弟弟們，非常疼愛他們。因此，對於殺害壞相和血塗兩人的虎杖有著強烈的恨意。他在澀谷跟虎杖對決時，把虎杖逼到只差一擊就會斃命，但腦海中卻突然浮現「虎杖也是兄弟之一」的記憶。這個記憶是真的嗎？又或者是虎杖的未知術式讓他看到了不存在的記憶，雖然不清楚真相為何，但是脹相已把虎杖當作親兄弟，決定要以大哥的身分助虎杖一臂之力。

左側數字：1 2 3 4 5 6 **7** 8 9 10 11 12

脹相 PROFILE　CV：未定

- ●生日　不明
- ●階級　咒胎九相圖　一號
- ●身高　不明
- ●體重　不明
- ●個性　為弟弟著想
- ●主要術式　赤血操術
- ●主要招式　苅祓、百歛、超新星、穿血、赤鱗躍動

裏梅

用操縱冰的術式支援假夏油

幫助假夏油的咒詛師。穿著袈裟，白色短髮的妹妹頭，臉上總帶著憂愁表情是她的特徵。戰鬥時，她會使用名為冰凝咒法的術式讓冰顯現出來。裏梅的實力堅強，讓一級咒術師日下部、擁有相當於特級咒靈力量的脹相、虎杖等人同時無法行動。

她似乎跟宿儺彼此認識，宿儺在澀谷甦醒時，裏梅立即在他身邊現身，並說：「我來迎接您了。」「好久不見了。」（第116話）宿儺回她說：「我重獲自由的日子也不遠了。切勿懈怠，好好準備吧。」（第117話）恐怕裏梅知道宿儺的目的，因此一直潛伏著暗中行動。

『角色的澈底解析 後篇』

不知為何跟宿儺相識？
充滿祕密的女術師

裏梅 PROFILE　CV：未定

- ●生日　不明
- ●隸屬　不明
- ●身高　不明
- ●體重　不明
- ●主要術式
 冰凝咒法・反轉術式
- ●主要招式
 霜凪・直瀑

祈本 里香

就算是死後也仍深愛著乙骨……

詛咒女王真正的模樣
曾是個心地善良的少女

起初眾人都以為她是附在乙骨身上的特級過咒怨靈。生前的名字為祈本里香，是乙骨的青梅竹馬。她跟乙骨彼此相愛，在11歲時把結婚戒指交給他，立誓將來要結婚。但是沒過多久，她在乙骨面前遭遇交通事故死去。眾人都以為她在那時是凶為深愛乙骨而變成咒靈，並附在乙骨的身上，但其實是乙骨不願意接受她的死而下了詛咒，她才會變成咒靈。經過乙骨跟夏油的戰鬥，祈本的詛咒解除了，她向乙骨表達就算死掉也能在一起的感謝之意後逐漸消散。而乙骨在第137話再次登場，似乎跟著稱為「里香」的咒靈一起行動，但目前不清楚那個咒靈跟里香是否為相同的存在。

1
2
3
4
5
6
7
8
9
10
11
12

祈本 里香 PROFILE　CV：未定

- 生日　不明
- 享年　11 歲
- 身高　不明
- 體重　不明
- 喜歡的男性類型　乙骨憂太
- 討厭的人類類型　乙骨以外的人類

既然如此，我⋯⋯
就該使出全力，
盡一個哥哥的義務！

咒術高專的眾人挑戰吸收了真人力量的假夏油。脹相突然加入戰局，想要竭盡全力保護虎杖。因為他感覺到跟虎杖有血緣關係，所以直覺認定虎杖就是自己的弟弟。

8

咒術迴戰劇情解說【後篇】

故事劇情＆小設定 澈底解說【其7】

起首雷同篇

第55話～第64話

起首雷同篇劇情

交流會結束後，虎杖、伏黑、釘崎三人前往埼玉市。那裡發生了三起有著相同前兆的咒靈刺殺事件，所有被害人都是伏黑的母校浦見東國中的畢業生。虎杖一行在當地探聽消息時，發現所有被害人有著共同點，他們過去都曾到過自殺勝地「八十八橋」做過高空彈跳。於是虎杖等人前往八十八橋調查，但是在那裡完全沒有發現到咒靈的氣息。不過在那之後，他們得知伏黑的姊姊・津美紀和她的朋友過去曾在八十八橋試膽。因為這件事，津美紀的朋友也遇到跟刺殺事件的前兆相似的怪異現象，因而煩惱不已。

從這些事件看來，伏黑推測他們在找的咒靈，可能是在八十八橋下設結界隱藏氣息，然後把曾去過那裡的人做上記號，之後再從體內下詛咒。於是他們三人

入侵了結界。然而與此同時，咒胎九相圖的壞相和血塗出現，跟虎杖一行不期而遇。咒胎九相圖的目的，是要回收被特級咒靈，也就是一連串刺殺事件的犯人搶走的宿儺手指。然後伏黑在結界內側跟特級咒靈對戰，虎杖和釘崎則到結界外跟壞相和血塗交戰。三人想方設法成功被除了所有的咒靈，一連串事件因此落幕。

之後，東堂和冥冥以自身之名，推薦虎杖、伏黑、釘崎、真希和貓熊五人，晉升成為一級術師。

＊犧牲觸擊　第58話

在棒球中，為了讓 1 壘或 2 壘的跑者前進到下一壘，打者犧牲自己的觸擊。

＊人生遊戲　第62話

虎杖一行正在跟咒胎九相圖戰鬥時，夏油、真人、脹相在玩的遊戲。這個遊戲在日本發售後，一直廣受大眾歡迎持續超過50年。

＊就跟蘋果從樹上掉落後會墜地一樣　第64話

引用自據說讓牛頓察覺到萬有引力存在的蘋果故事，是東堂用來說明就像虎杖和自己互相吸引。

＊黏巴達　第64話

發源於南美的舞蹈，1980年代後半聞名世界。因為是男女一對一緊貼在一起跳舞，舞蹈所散發的情色氛圍也成為話題。

故事劇情&小設定 澈底解說【其8】

懷玉篇

第65話～
第75話

懷玉篇劇情

2006年某日，「為了迎接咒術界的中心人物・天元與星漿體同化，在此之前要護衛將成為星漿體，名叫天內理子的少女」，咒術高專2年級的五條和夏油被賦予護衛任務。雖然打敗了企圖殺害天內的咒詛師們，卻當場遭遇別稱「術師殺手」的伏黑甚爾阻撓。受到盤星教委託並設下各種計劃的甚爾，也同樣想要殺害天內，五條和夏油設法與之對抗並給予反擊。回到咒術高專後的五條解開了術式，甚爾則乘隙而入攻擊五條。甚爾打倒五條後，追上逃走的夏油一行並槍殺了天內，帶走她的遺體。之後五條再度現身，他在被甚爾殺死前使用反轉術式逃過一劫。然後在激烈戰鬥的最後，甚爾敗給五條並喪命。

＊機械暴龍獸　第66話

在動畫《數碼寶貝》系列登場的數碼寶貝之一，從滾球獸進化的最終形態。

＊「我不姓禪院了，現在是伏黑」　第66話

這個哏是源自《新世紀福音戰士》第21話，碇源堂說：「抱歉，我改名字了」的場面。若要說他們的共同點是什麼，那應該是兩人都是糟糕的父親吧。

＊咒詛人　第70話

在沖繩要講咒詛師時的特別叫法。因為五條二行滯留在沖繩，所以刻意這樣叫。

＊桃鐵99年　第70話

比喻會花很多時間。桃鐵是指遊戲《桃太郎電鐵》，若四個人一起遊玩的話，玩99年大約要花40小時。

＊干擾箔片　第71話

把反射電波的物體散布在空中，藉此阻礙雷達偵測的東西。在原作中，甚爾用大量的蠅頭飛在空中，成功在五條面前隱藏起身影。

＊特級咒具「天逆鉾」　第71話

天逆鉾本身是在日本中世紀神話裡登場的矛，據說現在被保管在伊勢神宮，並傳說曾經插在高千穗峰上。而且高千穗峰的天逆鉾，有留下曾被坂本龍馬拔出的軼事。

＊天上天下，唯我獨尊。　第75話

據說釋迦誕生後走了七步，用右手指天，左手指地，然後說出這句話，也被用來當作崇敬釋迦的話語。

＊「我不姓禪院了，現在是伏黑」

故事劇情&小設定 徹底解說【其9】

玉折篇

玉折篇劇情

2007年，五條和夏油升上咒術高專3年級，升格為特級咒術師。五條以「最強」之名，持續不斷地增進實力。另一方面，夏油則因為星漿體護衛一事，以及在執行各種任務時，開始對從前懷抱著的信念「咒術是為了守護非術師而存在」產生疑問。

某一天，夏油跟造訪咒術高專的特級咒術師·九十九由基對話後，開始認為為了抑制咒靈發生，「只要把非術師通通殺光就好了」。後來，夏油因為任務而造訪某個鄉下地方，目睹了一直受到居民們虐待的兩名咒術師少女的悽慘模樣。

他心中的信念完全崩壞，把村裡的居民（非術師）全數屠殺後逃亡。當然，他的、這番行動大有問題，結果夏油被認定為咒詛師，成為判處死刑的對象。

这起事件之后，夏油向五條宣告「要創造只有咒術師的世界」，背叛了咒術高專。他篡奪盤星教，跟同伴們一起展開活動。另一方面，五條重新審視自己的行為，決定增加夥伴。於是本來是摯友的兩人，開始走向了不一樣的道路。

＊Time Crisis II　第10集扉頁

1998 年開始營運的大型電玩射擊遊戲《火線危機》，是日本當時第一個可以兩人一起合作遊玩的知名遊戲。虎杖會感到興奮，應該是對於在《咒術迴戰》的舞台，也就是 2018 年當時，大型電玩仍在營運這件事覺得感動。

＊咒術小劇場　第10集封面下

借用電視節目《じゅん散步》的名字，在動畫版第 3 話以後，本篇結束時都會出現「咒術小劇場（じゅじゅさんぽ）」的專欄。

＊資源（Resource）　第76話

意指資源、供應來源和物資，在原作中是指咒力。

＊素麵吃太多　第76話

在夏天如果都吃一些像是素麵之類碳水化合物較多的食物，血糖值會突然變化，容易感覺疲勞，而且也會變得營養不良。

＊九十九由基　第77話

「胸部很大」、「神祕莫測」、「交通工具是重機」等特徵，跟《魯邦三世》的峰不二子有許多共同點，她或許是九十九的原型。

故事劇情＆小設定 澈底解說【其10】

宵祭篇

第79話～第82話

宵祭篇劇情

2018年10月19日，揭曉機械丸就是先前不斷提及、隱藏在咒術高專內部的夏油一行「內奸」。機械丸和夏油之間有著「束縛」，以提供情報當作交換，讓真人用無為轉變治癒他的肉體。他啟動自己製作的巨大傀儡機器人‧究極機械丸絕對形態，真正目的是要把夏油他們策劃的「澀谷」計畫告訴五條。機械丸在肉體持續被束縛長達17年的歲月中，累積了巨大咒力；他不斷地使出注入咒力的攻擊，把真人逼到絕境。當作為殺手鐧的三輪術式「新‧陰流 簡易領域」發動時以為就要祓除真人了。但是真人讓機械丸誤判自己死掉而露出破綻，反而用無為轉變咒殺了機械丸。

＊究極機械丸　第80話

機械丸的外表、內部設計和測量器等，應該都有參考動畫《新世紀福音戰士》的EVA貳號機。

＊將一切燒光，機械丸！　第80話

在動畫電影《風之谷》中，庫夏娜為了一舉清除成群的王蟲，她向巨神兵下令發射粒子炮時的台詞是「將一切燒光」。與幸吉向前伸出手下令炮擊的動作，跟庫夏娜很類似。

＊パパウパパウ　第81話

在漫畫《JOJO的奇妙冒險》系列中，最具代表性的擬音字之一。在第二部齊貝林男爵回中含著的葡萄酒成波紋狀流出，然後使出變成刀刃的必殺技「波紋割刀」時的擬音字，就是「パパウパパウ」。

＊自閉圓頓裏　第81話

「圓頓」是佛教用語，是「圓滿頓足」的簡稱。在天台宗的教義中，被用來代表「諸法本圓融，一法圓滿一切，若一念開悟，便能頓入佛位，頓足佛法」的想法。

＊五重奏　第81話

由五種樂器同時演奏，最具代表性的就是弦樂五重奏。在原作中因為有標註「Viola」這個讀音，所以應該可以想像成弦樂五重奏（第一小提琴、第二小提琴、中提琴、大提琴的四重奏加中提琴或大提琴）。

＊萬聖節　第82話

每年10月31日舉行的聚會，在日本則轉變成戀裝活動。原作中是用來表示澀谷事變的實行之日。

澀谷事變篇 前半

第83話～
第91話

澀谷事變篇 前半劇情

2018年10月31日19點，澀谷。為了歡度萬聖節之夜，特別是年輕人，街頭的人群熙熙攘攘。以東急百貨東橫店為中心，在半徑400公尺的區域內，突然降下了「只會把一般人關起來的帳」。而逃到帳邊緣的一般人，不自覺地說著「把五條悟帶過來」，不知為何竟然說出他們應該不認識的名字。於是咒術高專高層為了把受害狀況抑制在最小限度，決定派五條單獨平定澀谷。其他術師們為了去撿五條「漏掉的球」，由七海、直毘人、日下部、冥冥四人擔任領隊，各自在帳外待命。

五條一邊穿過成群的一般人，抵達了漏瑚、花御、脹相等待著的東京地下鐵副都心線‧澀谷車站月台。漏瑚一行把緊密聚在一起的一般人捲入，同時主動

1 2 3 4 5 6 7 8 9 10 11 12

發動攻擊，但是在五條壓倒性的力量下，花御率先被殺。另一方面，虎杖聽說應該是真人製作出來的改造人，正在明治神宮前車站四處遊蕩，並襲擊一般人，於是前往地下5樓。但是在那裡不但沒看到咒靈，也幾乎沒有看到一般人的身影。

不久前還在副都心線月台的真人，帶著親手改造、約一千名本來是一般人的改造人，搭上副都心線的列車，正前往澀谷。然後澀谷站月台因為擠滿了大量改造人和不知該逃往何處的一般人，陷入極度混亂的狀態。五條發動只有0.2秒的領域展開「無量空處」，擊敗了真人帶來的改造人。就在那之後，假夏油出現在五條的面前。五條因為再次見到以前的摯友而產生破綻，被假夏油拿出的特級咒物「獄門疆」所封印。這就樣，由於五條遭到束縛，之後的戰局迎來了截然不同的鉅變。

【咒術迴戰劇情解說 後篇】

*學長的態度 第83話

表示學長對學弟態度趾高氣昂、看輕對方，或是自豪地做出指導的表現。意指把自己的成功經驗或是工作理論，理所當然地要他人接受，多半是用於批判的用語。

*萬聖夜的澀谷 第83話

以社群網路大流行為契機，從2010年左右開始，只要到了萬聖節，澀谷就會聚集變裝人潮。現在是每年都會成為話題的活動，在澀谷全向交叉路口和中心街，人潮會擁擠到甚至無法前進。

*おはし（OHASHI）第86話

這不是指吃飯時用的「筷子（おはし）」，而是在日本小學避難訓練等活動中會使用的標語「不要推擠（おさない）、不要奔跑（はしらない）、不要講話（しゃべらない）」，由開頭的日文假名組成。

*國土無雙 第90話

夏油邊思考澀谷事變的計畫，邊打麻將時組出的牌型。一和九的數牌和字牌各二，共湊齊13張牌，其中只有二種湊到兩個。在役滿貫中是比較容易成立的牌型。

*分頭進攻 第93話

同時處理數種工作，或是在短時間內同時並行且交替進行。在原作中為了營救五條，眾人想要同時前往澀谷車站破壞帳。

*天鵝船 第96話

粟坂年輕時乘坐過的小船。在東京有流傳「情侶一起乘船會分手」這樣的迷信，井之頭恩賜公園的船因此出名。不過在東京都內，上野恩賜公園和石神井公園等地方，也都能坐到這種船。

＊瞧不起（ナメプ）　第99話

日文的「ナメプ（NAMEPU）」是「舐めてプレイする（放水玩）」這句話的簡稱。主要是在喜歡運動或遊戲的玩家之間廣泛使用，意思是覺得「自己很厲害」而粗心大意或得意忘形，像是在玩弄對手地放水隨便玩。

＊神風　第102話

神道用語，意思是因神威而吹起的強風。

最知名的是元寇的神風，當元軍攻進日本時（文永・弘安之役），據說兩次都遭遇到被稱為「神風」的暴風雨和颱風襲擊，因此放棄征服日本。此外，在第二次世界大戰時，以「神風特攻隊」之名，用機體衝撞對手戰艦進行攻擊這件事也廣為人知。

＊丸子三兄弟　第103話扉頁圖

因為咒胎九相圖是三兄弟，依此模仿「丸子三兄弟」而畫出的圖。丸子三兄弟是日本NHK教育頻道的《おかあさんといっしょ》（暫譯：和媽媽一起）發表的童謠，之後更寫下單曲的出貨量高達380萬張的紀錄。

だんご3兄弟

＊影格率、4K、60 fps　第107話

「影格率」是指每秒顯示在螢幕上的影格數，簡稱「fps」。這個數值愈大，動畫會愈流暢，60 fps現在主要用於HD電視和遊戲。「K」是代表影像的橫向解析度數值。4K的畫質非常高，表示連細節部分都美麗到能精細呈現。

澁谷事變篇 後半

第92話～
第136話

澁谷事變篇 後半劇情

五條被封印之後，機械丸生前留下的小傀儡‧迷你機械丸啟動。他告訴沿著鐵軌前往澁谷的虎杖一行，五條被封印，以及澁谷車站周邊降下的帳的現狀。而且迷你機械丸還指示虎杖從地上朝澁谷車站移動，通知七海等人五條被封印，以及告訴冥冥去討伐正要來除掉她的咒詛師。這時在澁谷車站，咒靈方面碰到了出乎意料的情況，獄門疆因為處理不完五條的情報量，無法離開封印地點。於是只有假夏油留在現場監視獄門疆，其他咒靈則出發去找虎杖。另一方面，因為虎杖的傳達，咒術高專方面知道了「五條被封印」這項事實，這件事將直接關係到咒術界力量平衡崩壞和人類殲滅，於是他們出發奪回五條。此外，咒詛師‧粟坂和通靈婆婆也因為五條被封印，看準時機現身。通靈婆婆使用降靈術，把伏黑甚爾

的肉體降到孫子身上，想要打倒咒術高專，但是甚爾不止占用肉體，更強占孫子的靈魂，並殺死了通靈婆婆。不過在戰鬥當中，甚爾突然恢復過去記憶，詢問惠他姓什麼。一知道惠不姓「禪院」時，甚爾便露出笑容且自我了斷。

另一方面在澀谷車站內，虎杖因脹相的「赤血操術」而昏迷不醒。這時漏瑚現身並讓虎杖吞下手指，宿儺因此甦醒。他讓澀谷街頭燃燒殆盡，並展現壓倒性的力量咒殺了漏瑚，讓惠回復之後，宿儺把意識交還給虎杖。虎杖回到澀谷車站內時，七海受到真人的攻擊而喪命。而且釘崎也被打敗，虎杖因此灰心喪志。這時東堂現身並鼓舞虎杖重新振作，兩人並肩跟真人作戰。激烈戰鬥到最後，真人受到黑閃攻擊，滿身瘡痍的他正要逃走，假夏油出現並吸收了真人。此時倖存的咒術高專成員紛紛聚集，脹相突然加入戰局，並揭發假夏油的真面目就是加茂憲倫。雖然連九十九由基也現身了，但是假夏油利用遠距離操縱，對標記完成的兩種非術師施加無為轉變，並且從自身體內釋放大量的咒靈後，就帶著獄門疆逃之夭夭了。

咒術迴戰劇情解說（後篇）

＊周圍一町（四方一町）　第115話

「一町」是日本的面積單位，約109公尺。雖然「四方」根據情況可以有各種解釋，不過原作中似乎是指以兩面宿儺為中心的方圓直徑一町。也可以寫成「一町四方」。

＊規避風險　第122話

原本是金融用語，為了防止因市場價格的變動等因素，而造成損失所採取的對策，一般是指預防失敗所採取的對策。

＊Feedback　第123話

運作系統的時候，當在某個階段發現得到的結果跟想要的不一樣時，會讓所有或是部分的結果回到上個階段進行修正，藉此來改善系統。

＊大亂鬥　第125話

對戰動作遊戲《任天堂明星大亂鬥》的簡稱。因為在原作中有畫出是在Wii上遊玩，推測應該是在玩《任天堂明星大亂鬥X》。以在NINTENDO 64發售為契機，之後任天堂販售的遊戲平台也有發售。

＊超必殺球　第124話

這是指在遊戲《任天堂明星大亂鬥》只能獲得一次，並使出被稱為「殺手鐧」的超級必殺技「Smash Ball」。這是可以瞬間扭轉戰局的道具，一旦出現就會發生爭奪戰。

＊松子　第125話

從野薔薇的口吻來判斷，應該是指日本藝人貴婦松子。

＊Marimekko　第126話

芬蘭的服裝零售公司，也是該公司所推出的時尚品牌名稱。最大特徵是商品陣容都採用色彩鮮艷且大膽的花樣當作設計。

＊祇園精舍鐘聲響　第126話

《平家物語》中知名的文章開頭，據說是於日本鎌倉時代成型的歷史戰爭小說，描寫平家的繁華與沒落、武士階級抬頭等故事。是日本的高中生在古文課的課程中，一定會印象深刻的文章。

＊我們的戰鬥才剛開始！　第126話

這是在連載途中就終止的作品中，經常會使用的固定收尾台詞之一。在原作中，跟東堂一起行動的新田之所以會說「聽起來真不吉利」，應該是因為這句台詞會讓人聯想到終止連載。

＊在傳說的那棵樹下　第127話扉頁

所謂的「傳說的樹」，是指在戀愛模擬遊戲《純愛手札》系列中登場，生長在輝煌高中校園一隅的樹木。傳說在這棵樹下告白並成為情侶，就能夠獲得幸福。在原作中則畫了身影很像東堂的人，被身影很像小高田的人用槍射穿頭部。

＊照片項鍊　第130話

項鍊的垂飾部分是開合式，可以把照片放在裡面。雖然主要是放家人或戀人的照片，而東堂把虎杖的照片放在裡面。

＊8點了！禪院集合　第13集附錄頁

模仿日本著名搞笑樂團「The Drifters漂流者」的綜藝節目《8點全員集合》。雖然在禪院集合應該會笑不出來。

東京都立咒術高等專門學校

東京都立咒術高等專門學校

第1話～
第4話

東京都立咒術高等專門學校劇情

夏油失蹤大約九年後，少年乙骨被本來是未婚妻的特級過咒怨靈・里香附身，引發了讓同學身負重傷的事件，他被咒術師監禁並宣告判處死刑。不過成為咒術高專老師的五條救了乙骨。乙骨被五條說服進入高專就讀，並下定決心要學會控制咒力的能力。於是乙骨轉學到咒術高專，經過跟性格各異其趣的夥伴們相處，為了讓里香從自己的身上解除詛咒，而開始以成為咒術師為目標。

乙骨以實習咒術師身分執行任務，不過最凶惡的咒詛師・夏油不可能會放過他這個被特級過咒怨靈附身、隱藏著驚人力量的咒術師。夏油召集同夥闖進咒術高專，在乙骨等人的面前宣告，2017年12月24日要在新宿和京都舉行「百鬼夜行」。但是，夏油真正的目的並不是要在百鬼夜行虐殺群眾，而是要擊潰咒

1
2
3
4
5
6
7
8
9
10
11
12

術高專，以及從乙骨身上搶奪里香。夏油單獨襲擊因為派遣人員到新宿而讓守備變得薄弱的咒術高專。在激烈戰鬥之後，乙骨把自己的生命當成祭品，解開咒力的限制後贏得勝利，夏油則交由趕來的五條處置。乙骨經歷戰鬥而有了大幅成長，也成功解開里香的詛咒。里香露出笑容同時升天消散。之後，乙骨跟著五條和傷勢痊癒的同伴們一起，以咒術師的身分開始展開全新的人生。

＊展現自我　第1話

分析自己具備的性格和強項，戰略性地宣揚這些特質。可以客觀地觀察自己，對自己產生自信。

＊五條說話時面對的帳子　第2話

應該是模仿動畫《新世紀福音戰士》，碇源堂跟SEELE的磐石說話的場面。

＊TRY&ERROR　第2話

就算挑戰後失敗，還是不放棄地反覆「從錯誤中嘗試」，因為是日本的和製英語，跟英語圈的人談話時請不要使用。

＊Good looking guy　第4話

本來是指包圍FABULOUS 叶姊妹的帥哥老外，在原作中似乎就是如字面表示「帥哥」的意思。

149

九十九由基　第135話───

那時候的問題，

你現在可以回答我了吧？

你喜歡什麼類型的女人？

裏梅的冰凝咒法迎面而來，咒術高專的成員們陷入走投無路的危機。九十九由基在這時帥氣登場，一開口說的就是這段話。東堂會詢問初次見面的男性喜歡的女性類型，也是受到九十九的影響。

9 咒術迴戰的原由【後篇】

印相

領域展開時手指做出的形狀，由來是佛教的印相。

用手印表示佛和菩薩的教誨

術師們在進行領域展開時，會彎曲手指或是讓手指交錯，做出各種手印。這些手印似乎並不是《咒術迴戰》自創的，而是模仿佛教中稱為「印相」的手印。

佛教中可以根據用手指做出的印相，表示領悟的內容、性格和職業。因此只要看佛像做出的印相，就可以推測是什麼佛像。那麼這裡就來介紹咒術師們在領域展開時，各自是使用哪種印相吧。

首先，五條結的手印是「帝釋天」的印相。帝釋天本來是印度的英雄神因陀羅（Indra），據說曾經用名為「因陀羅之矢」的雷電與凶暴的魔神們交戰。祂在傳到日本時，戰爭的印象已經變得薄弱，跟梵天並稱為佛教的兩大護法善神。

接著，宿儺結的是「閻魔天」的印相。雖然名稱跟在日本眾所周知的閻魔大王名字

大佛的手也是印相

照片中的牛久大佛做出的手印，是被稱為「來迎印」的印相。是當信徒過世時，阿彌陀佛如來從西方極樂淨土前來迎接時的手印。

很相像，卻是其他神明。不過起源似乎相同，閻魔天也掌管命運、死亡和冥界。

伏黑結的手印似乎是「藥師如來」的印相。藥師如來是會治療疾病、滿足食衣住，給予現世安樂的神明。

真人在口中做出的手印，前方是「技藝天」，深處是「孔雀明王」。技藝天被認為是容貌端麗、技藝精湛且福德圓滿的護法善神。孔雀明王是以印度名叫摩訶摩瑜利的神為原型，據說祂是會為人們消災解厄和消除痛苦，並且會吃掉魔物的神明。

「殘穢」這個用語是取自同名小說。

圍繞著殘留在土地中的詛咒而發生的仿紀錄恐怖小說

《咒術迴戰》中把咒力的痕跡稱為「殘穢」。作者也表示過殘穢這個詞，是借用小野不由美的小說《殘穢》。

小說《殘穢》是以虛構和紀錄合併的仿紀錄形式寫作而成。身為作家的主角收到一封信表示「待在公寓房間時，背後會發出怪異的聲音」，想要找主角商量。主角為了查明真相而前往調查，然後陸續發現那棟公寓所在的土地，以前曾經發生過各種不幸的事件……是一部恐怖小說。

小野不由美的小說

殘穢

小野不由美

新潮文庫

2016 年時改編成電影，由竹內結子主演。

1
2
3
4
5
6
7
8
9
10
11
12

平家物語

壇之浦之戰

1185 年，在現今的山口縣下關市進行過的決戰。享盡榮華富貴的平家在這場戰爭中滅亡。

鎌倉時代成型，在日本最有名的文學作品之一。

東堂最後想要說的是「我永遠是你的朋友」

第 126 話中，東堂在虎杖陷入危機時趕到，登場時他朗誦著「祇園精舍鐘聲響，訴說世事本無常，沙羅雙樹花失色，盛者必衰若滄桑」。

這是《平家物語》文章開頭的句子，意思是說「這個世上的一切變化無常，不論如何興盛也總會有衰敗」。但是，東堂在朗誦完之後馬上接著說：「不過！我們是例外。」從東堂對虎杖懷抱的深厚友情，應該可以想成是在對虎杖說「我們是永遠的朋友」。

百鬼夜行

妖怪們的大遊行，碰到的人會遭遇不幸

「新宿·京都百鬼夜行」是2017年12月24日，夏油在日落之後發起的恐怖攻擊未遂事件。他在新宿和京都各放出1000隻詛咒，雖然計劃要把非術師們盡數屠殺，但是被咒術高專的成員阻止了。

所謂的「百鬼夜行」，是指無數的鬼魅和妖怪浩浩蕩蕩走動的樣子。據說看過百鬼夜行的人會死亡，在每個月都會有一天，稱為「百鬼夜行日」的凶日，貴族們似乎都會避免外出。在童話等故事中，經常會提到百鬼夜行。其中特別知名的故事是《今昔物語集》〈卷14之42〉描寫的，「藉由佛頂尊勝陀羅尼的功德之力就能遠離鬼難」這個情節。

平安時代的貞觀年間，右大臣·藤原良相的長男，大納言左大將藤原常行去找愛人時，遭遇到從東大宮大路方向走來的魑魅魍魎。不過，因為他的衣服繡有據說能消災解厄

夜深人靜的夜晚，眾多妖怪和鬼魅在街上浩浩蕩蕩走動！

魑魅魍魎成列步行

在室町時代繪製的「百鬼夜行繪卷」，也稱為「百鬼夜行圖」和「百鬼圖」。雖然作者不詳，卻是以百鬼夜行為主題的畫作中最著名的作品。

的咒文・佛頂尊勝陀羅尼，鬼魅們因此落荒而逃。此外，在《今昔物語集》〈卷24之16〉，也有關於陰陽師・安倍晴明遭遇百鬼夜行的「安倍晴明隨忠行習道語」故事。年輕時的晴明跟隨師父賀茂忠行於夜間行走時，晴明率先發現到百鬼夜行並向忠行報告。

據說忠行對他的才能感到訝異，才會傳授他陰陽學。

順帶一提，就算真的碰到了百鬼夜行，傳說只要頌唱「カタシハヤ、エカセニクリニ、タメルサケ、テエヒ、アシエヒ、ワレシコニケリ（意思是喝醉了酒，沒有辦法參加百鬼夜行）」，就可以趨吉避凶。

157

虹龍

夏油驅使的虹龍，原型是中國神話的黃龍?!

學生時代的夏油在保護天元的戰鬥中，對甚爾召喚了名為「虹龍」、樣貌是巨龍的咒靈。在夏油驅使的咒靈中，虹龍具備最強的硬度，卻被戰鬥力異於常人的甚爾瞬間擊潰（第73話）。這裡登場的虹龍，原型應該是中國傳承的五行思想中出現的傳說之龍「黃龍」。黃龍是主宰方位的青龍、朱雀、白虎、玄武等知名的四神之長，被視為守護中央的存在。自古以來，中國認為黃龍出現代表好兆頭，曾使用過黃龍這個年號，日本在宇多天皇即位時據說也出現過黃龍。

全身金黃色的龍・黃龍是中國偉大的神明

中國自古以來都對龍有著濃厚信仰，黃龍擁有的金黃色皮膚，被認為是富貴人家的顏色，祂被視為高貴的龍。

夏油驅使的大龍，是流傳於中國的神獸?!

漩渦

✤ 似乎會把看到的人吞噬的恐怖漩渦

咒靈操術極之番「漩渦」，是把擁有的咒靈壓縮成一個，然後拋向對手，是夏油的必殺術式。在第0集夏油對戰乙骨使用的時候，曾經被眾多讀者指出，原型是伊藤潤二的漫畫作品《漩渦》。之後在第134話，夏油對戰虎杖一行時也有使用，不過模樣變成更接近原型的設計。

漫畫作品《漩渦》的內容描述一名女高中生和她的戀人住在受到詛咒的土地上，並且遭遇圍繞著漩渦發生的各種事件和奇異現象。於2000年時改編成真人版電影，是一部超人氣作品。

1
2
3
4
5
6
7
8
9
10
11
12

把漩渦擁有的神祕性當作主題描寫的另類漫畫

うずまき
伊藤潤二

作者是創作出改編成動畫的《富江》等作品的知名漫畫家伊藤潤二。超人氣漫畫作品《漩渦》，漫畫內容描述神祕和瘋狂，把黑渦町的居民們持續捲入事件。作品名稱就是故事主題，創造出獨特的世界觀。

假夏油的咒術·漩渦是源自於知名恐怖漫畫作品。

鎌異斷

鎌異斷的原型，是日本會操縱風的知名妖怪‧鎌鼬。

乘著風把眾人大卸八塊的妖怪‧鎌鼬

西宮在跟假夏油的戰鬥中使用過付喪操術‧鎌異斷。這個招式的由來，是日本自古以來就流傳，會引發龍捲風襲擊人類的妖怪‧「鎌鼬」。鎌鼬被描寫成雙手都是鎌刀的鼬鼠，據說它的鎌刀尖銳得可以輕易將人大卸八塊。以前似乎都會把皮膚乾裂等等，因強風而造成的裂傷想成是妖怪做的。因為龍捲風是在許多地方都看得到的現象，以愛知縣的飯綱、高知縣的野鎌、山口縣的山御先（ヤマミサキ）等為代表，在日本各地都有留下會操縱風把人大卸八塊的妖怪傳說。

在江戶時代以後，鎌鼬的樣子就跟現在描寫的一樣

這幅畫是鳥石燕《畫圖百鬼夜行》。當時的人們把鎌鼬當作妖怪畏懼著。

160

開

在作者的單篇漫畫中，有跟宿儺招式相關的設定?!

「開」的叫喊聲跟「■」有關

宿儺在跟漏瑚的戰鬥中，使用術式時曾發出「開」這個叫喊聲。在作者以前創作的單篇漫畫《NO.9》也有用過這個。這部作品是描寫「入」這個能力的戰鬥漫畫，主角・九十九恢勝使用能力時，都會喊一聲「開」。此外，宿儺也有發出「■」這個詞，在《NO.9》裡恢勝的能力「惡樓」則是會生出「□」。這個能力會當場召喚出像葛籠的物體，可以從裡面拿出武器，也能把該物體當作立足點移動。他的能力名稱和叫喊，也許跟宿儺的術式有某種關聯吧。

首次在《週刊少年JUMP》刊登的單篇漫畫作品

描寫女高中生五十猛愛和黑道九十九恢勝大顯身手的異能動作作品。此外，還不確定他跟姓氏相同的九十九由基是否有關係。

1
2
3
4
5
6
7
8
9
10
11
12

手腕只是裝飾⋯⋯

拍手是⋯⋯⋯

靈魂的喝采！

東堂用左手接下真人的無為轉變，並在無為轉變的影響遍及全身之前砍斷左手。然後在虎杖向真人施展最後攻擊的瞬間，他拍擊右手掌和已失去手掌的左手腕，轉移真人的注意力，藉此支援虎杖。

10

世界各地的咒物

死亡女神雕像

石像的持有者接二連三地身亡，是單純的偶然嗎……

此雕像具備的力量，不只讓持有者死亡，還連帶害死其家人

1878年，在賽普勒斯發現一尊名為「死亡女神」的雕像。以「死亡女神」作為簡稱的「The Women of LEMB」，是西元前3500年左右，用石灰岩雕刻而成的作品。原本應該是作為象徵五穀豐收盛產的雕像。

這座雕像出土後，被一位名叫艾爾馮德（Elphont）的勳爵帶走。然後在雕像成為他的所有物的七年間，艾爾馮德勳爵的7名家人都因不明原因死亡。而下一位持有者艾爾瓦·馬努奇，他的家人也在四年內全數身亡。接著第3任持有者湯普森·諾埃爾（Thompson-Noel）勳爵的家人，同樣也是在四年內死亡。最後的持有者是亞蘭·比

1
2
3
4
5
6
7
8
9
10
11
12

死亡女神雕像

很像日本的埴輪和土偶的「死亡女神雕像」，看起來就像是普通的石像。但是裡面或許隱藏著可怕的力量。

弗布魯克（Alan Biverbrook）勳爵。在他買下雕像後，妻子和女兒也都相繼過世。所幸剩下的兩個兒子，在他把雕像捐贈給蘇格蘭皇家博物館後倖免於難，家族才沒有因此滅絕。

博物館內收到捐贈雕像的歷史學者們，把過去曾發生多達四次「雕像殺死了持有者和家族」這個傳聞，當作是「單純的偶然」看待。但是在那之後，放置雕像的展示區負責人似乎也突然過世了。

死亡女神雕像或許具有某種可怕且怪異的力量，無法用單純的偶然來解釋吧。

在科學上也有許多不解之謎，關於散發著藍色光輝的鑽石的駭人軼事

希望鑽石

讓路易14世和路易15世走向毀滅？

「希望鑽石」是被收藏在美國國立自然史博物館的藍色鑽石。這顆藍色鑽石用紫外線照射後，會持續發出紅色光芒一分鐘，具有非常罕見的性質，至今仍然沒有解開是什麼原理。此外據了解，這顆鑽石會散發藍色光芒是因為含有硼元素，但是在會生成鑽石的地下深處幾乎沒有硼，為何會含有硼元素這點至今仍不明。這顆神祕的鑽石在收藏到博物館之前，留下了讓眾多持有者走向毀滅的軼事。

據說希望鑽石本來是鑲嵌在印度教寺院中女神悉多的雕像，當作眼睛的一顆寶石，但被某個人從寺院偷了出來。發現寶石失竊的僧侶下了詛咒，不幸會降臨在拿到鑽石的

1
2
3
4
5
6
7
8
9
10
11
12

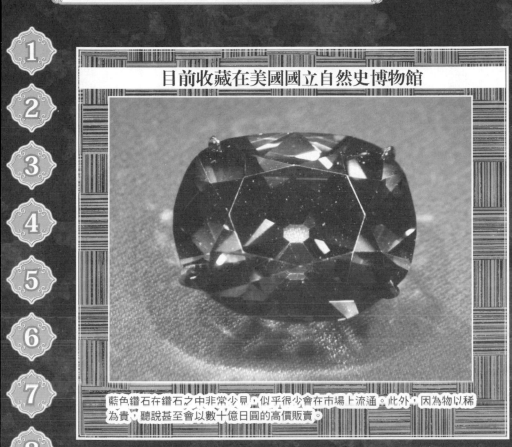

目前收藏在美國國立自然史博物館

藍色鑽石在鑽石之中非常少見，似乎很少會在市場上流通。此外，因為物以稀為貴，聽說甚至會以數十億日圓的高價販賣。

人身上。到了1600年，希望鑽石被法國珠寶商人交給了路易14世，卻招致國家經濟崩壞，以及子孫因病過世，繼承鑽石的路易15世也因為得了天花而過世。後來1958年時，珠寶商人哈利・溫斯頓把希望鑽石捐贈給國立自然史博物館，一直保存至今。

哈利雖然在82歲時因病過世，但是他能平安無事地過完人生，或許是因為放棄鑽石的關係吧。

因冤罪而死的男人怨念依附在顱骨上，碰觸的人會發生不幸

詛咒的骸骨

就算經過80年以上的時光，「詛咒」也不曾消失……

當一個人遭遇不合理的對待時，往往會強烈地詛咒加害者。當然一旦生命走到盡頭，怨恨之情應該也會一併消失才對。但是似乎也有就算肉體腐朽、變成骸骨，也一直懷抱著強烈的詛咒，最後不是害到加害者，而是波及毫無瓜葛的外人。

1907年，一位名叫伊安・馬克榭普的勳爵，是住在英國蘇格蘭的城主，部下因為憎恨他而讓他背上莫須有罪名。就算他不停地解釋，仍被當作殺人事件的犯人處以死刑。他的妻子對丈夫的死悲慟不已，挖出已下葬的屍體後，只砍下頭部帶回城堡，並安置在一個房間裡。從此以後的每天晚上，放置顱骨的房間都會迴響著像是有人在大叫

1
2
3
4
5
6
7
8
9
10
11
12

有13人成為「詛咒」的犧牲品……

雖然似乎不會發出叫聲了，但是經過將近一個世紀，碰到的人還是會喪命，由此可知伊安勳爵死去的時候，懷抱著多麼深沉的怨恨。

的巨大聲響。他的屬下們非常害怕，於是決定把伊安勳爵的顱骨再次埋葬。但是一個叫菲力普的僕人想要拿起顱骨時，顱骨居然發出淒厲叫聲並嘎嘎作響。雖然菲力普立刻從現場逃走，但是他隔天卻因不明原因的高燒而病倒，並在三天後過世。

後來其他僕人嘗試搬運顱骨好幾次，但是每次都發生相同現象，然後負責搬運的僕人都會離奇死亡。結果顱骨仍舊被安置在城堡內，經常會有觀光客遠道而來參觀，不過在1993年，有位觸碰顱骨的旅人因心臟病發作過世，看來詛咒依然存在。

惡靈酒櫃

持有者會陸續遭遇災難和不幸，封印惡靈的櫃子

曾在網路拍賣上架販售，後來甚至拍成電影！

「惡靈酒櫃」對於信仰猶太教的人們來說，是指封印住恐怖惡靈的櫃子，據傳惡靈會附在持有者身上並帶來不幸。

帶來詛咒的惡靈酒櫃在世界上到處流通，據說甚至被上架到網路拍賣，發生令人驚愕不已的情況。事件的開端是2001年9月，一位名叫凱文‧馬尼斯（Kevin Mannis）的古董家具工匠，在美國奧勒岡州參觀販售過世之人遺物的銷售會時，發現一個古老的儲酒櫃。經過詢問持有者的孫女，得知她的祖母是在納粹大屠殺中倖存的猶太人，生前一直說「有惡靈住在這個儲酒櫃裡，絕對不可以打開」。就算聽聞這件事，

1
2
3
4
5
6
7
8
9
10
11
12

馬尼斯還是買下了儲酒櫃，但是從那天起，他似乎就碰到了大大小小、各式各樣的不幸事件。於是馬尼斯在2004年，把儲酒櫃上架到最大的網路拍賣網站「eBay」。擔任密蘇里州醫學博物館長的傑森・哈克森（Jason Haxton）買下儲酒櫃想要當作展示品，卻遭遇不幸，染上原因不明的咳嗽和皮膚病……聽說最後委託了靈媒師，才再次成功封印惡靈。

然後這一連串奇妙且令人毛骨悚然的事件，被山姆・萊米（Samuel Raimi）導演製作成名在2012年改編成名為《聚魔櫃》的電影，因而廣為人知。

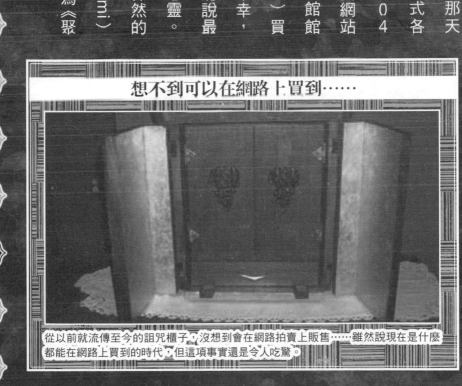

想不到可以在網路上買到……

從以前就流傳至今的詛咒櫃子，沒想到會在網路拍賣上販售……雖然說現在是什麼都能在網路上買到的時代，但這項事實還是令人吃驚。

桃金孃種植園的鏡子

鏡中會映照出因愚蠢計畫而被殺的母女，以及奴隸的靈魂

桃金孃種植園（The Myrtles Plantation）是一棟位於美國路易斯安那州的聖弗瑞安斯維爾（St. Francisville）的旅館，在美國以「受到詛咒的建築物」之名廣為人知。

1794年，一位名叫大衛‧布拉德福德的人，在本來埋葬了美國原住民遺體的地方蓋了這棟旅館。據說這裡以前發生超過十起殺人事件，有人在旅館內看過多達12名幽靈。其中最讓人害怕的，是本來在布拉德福德家工作的奴隸克洛伊的幽靈。大衛‧布拉德福德有個名叫莎拉的女兒，一名叫克拉克的人入贅成為她的丈夫。而克拉克把奴隸視為性愛對象，克洛伊只要不服從克拉克，就會被處罰從事嚴苛的野外勞動，因此她一直

1
2
3
4
5
6
7
8
9
10
11
12

無法拒絕跟克拉克發生關係。但是克拉克後來厭倦了克洛伊，開始也跟其他奴隸發生關係。克洛伊想要讓克拉克再次注意自己，於是策劃了拙劣的計畫。她決定先在克拉克女兒的生日蛋糕裡放入毒藥，然後等她中毒自己再照顧她。但是女兒們和克拉克的妻子莎拉吃了蛋糕後卻死去，震怒的克拉克於是把克洛伊丟進河裡殺害。

之後在旅館內，開始有許多人看到很像克洛伊的少女幽靈出現。

而且在1980年設置的這面鏡子裡，會映照出被克洛伊殺害的莎拉身影和女兒們的手印等等，不斷地發生靈異現象。

過去的怨念會映照在這面鏡子裡?!

知曉軼事後再看這面鏡子，總覺得有一種難以形容的毛骨悚然氛圍。放在鏡子下方的女性雕像，似乎也為此增添詭譎氣氛。

圖坦卡門像

挖掘墓地的相關人士接連遭遇不幸，古埃及王家的詛咒

當時的媒體大肆報導，讓全世界知道詛咒的存在

圖坦卡門是古埃及第18王朝的法老（君主），在距今超過3000年前曾經享盡榮華富貴。1922年11月，英國的卡爾納馮勳爵（Carnarvon）贊助的考古學家霍華德·卡特（Howard Carter），發現了圖坦卡門的墓地。

但是傳說古埃及有強力的詛咒，凡是打擾國王永遠安寧的人，都會遭遇死亡或是毀滅⋯⋯然後實際上，挖掘圖坦卡門墓地的相關人士，都接連發生不幸。

首先是提供挖掘資金的卡爾納馮勳爵，他刮鬍子時刮破被蚊子叮咬的地方，感染敗血症後不久便過世。然後是發現墓地的卡特，他送過伴手禮給英國編輯，而編輯的住

1
2
3
4
5
6
7
8
9
10
11
12

持續散發詭譎神祕的光芒

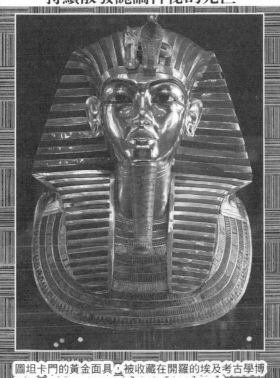

圖坦卡門的黃金面具，被收藏在開羅的埃及考古學博物館。是在墓地被發現3年後的1925年出土。

家被燒毀，甚至包含卡爾納馮勳爵的祕書、異母兄弟，以及曾在現場看過挖掘過程的人們在內，許多人都死於非命。

這些怪異的事件每次發生時，當時的媒體都會大肆報導，關於圖坦卡門的「王家詛咒」因此廣為人知。當然，科學無法證明詛咒與死亡的關聯性，發現墓地的卡特也以當時平均壽命64歲的年齡壽終正寢，因此也有人抱持懷疑的看法。不過看到莊嚴得讓人毛骨悚然的圖坦卡門像，就算真的被「詛咒」也不奇怪吧。

巴斯比之椅

超過60個人因為「坐過椅子」而死……

詛咒之椅「巴斯比之椅」，因為「只要坐過就會死」而舉世聞名。椅子的命名由來是英國知名的殺人犯湯瑪斯・巴斯比（Thomas Busby）。

1702年，巴斯比在英國的北約克郡被處以絞刑。他雖然跟村裡首屈一指的美女且是富豪的女兒伊莉莎白・奧汀結婚，但巴斯比是個偽鈔製造者，而且嗜酒如命，伊莉莎白的父親丹尼爾從以前就對他非常不滿。有一天，丹尼爾為了把女兒帶走而造訪巴斯比家。那時候巴斯比看到他坐在自己最喜歡的椅子上，為此極為憤怒，於是把丹尼爾掐死（也有一說是用鎚子敲破他腦袋），巴斯比因為殺人罪而被判處絞刑。

1
2
3
4
5
6
7
8
9
10
11
12

巴斯比和伊莉莎白本來生活的地方，之後變成名為「Busby Stoop Inn」的酒吧，殺人事件起因的椅子也被展示在店內。酒吧的客人中，似乎有不少人都是因為好玩而坐在椅子上。但是由於在椅子上坐過的人們，都接二連三地喪命，這張椅子便成為詛咒之椅而遠近馳名。在那之後還是有人不相信詛咒，以稍微試膽的念頭坐上椅子，據說陸續有人喪命，而且人數多達60人以上。

椅子後來被捐贈給瑟斯克博物館（Thirsk Museum），為了不讓任何人能坐在椅子上，現在椅子是吊掛在天花板。然後那間酒吧也在2012年歇業了。

吊掛在天花板當展示

外觀看起來非常普通的椅子會附有「詛咒」的原因，是因為椅子而殺人的巴斯比的怨恨嗎？還是被殺害的丹尼爾之怨念呢？

巴薩諾的花瓶

本來應該是送給新娘的美好禮物，卻引來『悲劇』……

雖然曾消失過一段時間，不過「詛咒」再度發威……

這是製作於15世紀的義大利拿坡里北部，重約1.8公斤的銀製花瓶。這個花瓶被當作贈禮，要送給美麗且年輕的新娘，並在婚禮前一天送到新娘手中。但是到了婚禮當天，新娘卻始終沒有出現在婚禮中。當她被發現的時候，她不知為何雙手牢牢地抓著花瓶，死在自己的房間裡。

花瓶在那之後雖然被新娘的親戚接收，但是那位親戚不久也身亡了。後來轉交到其他親戚手中時，也都發生不明原因的死亡事件，這個家族才開始強烈相信「詛咒」的存在，於是就將花瓶深深埋在土裡。

1
2
3
4
5
6
7
8
9
10
11
12

都是因為一直無視警告……

或許是因為銀製而期待能賣好價錢，許多人都會買下這個花瓶。每次換個持有者就會繼續增加被害者，最後除了把它「封印」以外別無他法。

然後直到花瓶的事跡已從眾人記憶中完全消散的1988年，有個年輕人挖出被埋在住家後院的花瓶。雖然他在花瓶裡發現一張紙寫著「小心！這個花瓶會帶來死亡」，但並沒有多加思索就把銀製花瓶放上拍賣販售。後來花瓶被某位藥劑師買下，但他僅僅三個月後就過世。然後下個持有者是外科醫生，他在兩個月後過世。再下個得到花瓶的是名考古學家，他在三個月後過世，不論是哪一位持有者都死於非命。之後花瓶每次更換持有者，就會反覆發生悲劇，最後遺族乾脆把花瓶往窗外丟，卻不慎打中剛好經過的警察。不過據說後來那個警察用某種形式「封印」了花瓶。

179

充滿苦惱的男人

把血液混在顏料裡畫出的非比尋常作品

讓本來不相信有詛咒的男人改變想法的奇異現象

住在英格蘭北部，一名叫尚恩・羅賓遜（Sean Robinson）的男性，在1998年時從祖母那裡繼承一幅畫。名為《充滿苦惱的男人》的畫作，據說是畫家把自己的血液混在顏料裡繪製而成，是一幅細膩刻畫人類苦惱，充滿魄力的作品。而且作者在繪畫完成之後就自殺了，傳說把畫掛起來裝飾的人也會遭遇不幸。

尚恩的個性本來就不相信那些民俗傳聞，他毫不在意地把畫帶回家裡，但是尚恩的妻子覺得這幅畫看起來很恐怖，並沒有掛起來而是放在地下倉庫。然後當大家都忘記有這幅畫的存在時，「詛咒」終於在2010年發動了。

地下室因為滂沱大雨而淹水，尚恩於是把那幅畫移動到2樓的空房間。

接著就在那之後，尚恩的兒子從樓梯上摔了下來。

而且兒子還說家裡明明沒有人在，卻「覺得被人從背後推下去」。除此之外，更在半夜聽到有人抽噎的哭泣聲，或是自己和妻子感覺被什麼人盯著看，於是尚恩開始在畫作附近設置攝影機。然後攝影機拍到像煙霧一樣的東西出現，聽得到令人毛骨悚然的聲音，門會自己開關……等等奇異現象。這段有問題的影片被上傳到YouTube並引發話題。此外，尚恩委託的調查團隊還遭到騷靈現象攻擊，許多人因此相信詛咒。

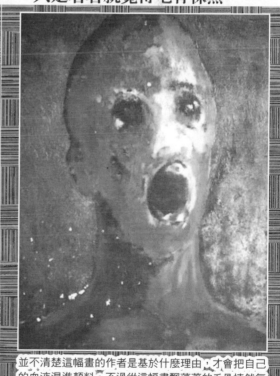

只是看著就覺得毛骨悚然……

並不清楚這幅畫的作者是基於什麼理由，才會把自己的血液混進顏料。不過從這幅畫飄蕩著的毛骨悚然氛圍，讓人不由得感到不尋常的怨念。

1
2
3
4
5
6
7
8
9
10
11
12

相關人士一個個喪命是因為「詛咒」?!

說到木乃伊，大家都知道距今5000年以前古埃及就開始在製作了。木乃伊被認為帶有神祕力量，而挖掘埋葬埃及王家墳墓的人會遭到詛咒……這種「圖坦卡門的詛咒」非常有名。

這樣的木乃伊詛咒力量，則由「冰人」證明了即使歷經漫長時光，直到現在，其詛咒之力依然存在。冰人是在1991年9月19日，聳立於義大利、奧地利國境之間的奧茨塔爾阿爾卑斯山脈被發現的。冰人在被觀光客夫妻發現當時，是以罹難者遺體處理，但由於他的遺物都不是現代常見的東西，於是在考古學家的調查之下，才知道冰

1
2
3
4
5
6
7
8
9
10
11
12

冰人是被誰殺害？

為了找出冰人的死因，2001 年時曾用 X 光攝影調查過。結果發現他的左肩有被箭頭射穿的傷痕，所以普遍認為他應該是被人殺害的。

人是 5300 年以前，歐洲青銅器時代前期的人。冰人被視為世紀大發現，立即成為全世界矚目的焦點。不過在那之後，發現冰人和調查的相關人士，卻都陸續遭遇不幸。

首先是發現時徒手觸碰冰人的法醫雷納・亨恩，他在兩年後前往冰人相關的講座時，途中遭遇交通事故而身亡。同一年，曾帶亨恩到現場的登山家庫爾特・弗裡茨，也被捲入雪崩而身亡。還有拍攝挖掘現場的攝影師和採訪的記者，否定詛咒並寫過跟冰人相關的書籍的大學教授，以及第一發現者也在發現冰人的奧茨塔爾遇難身亡等等，至今一共有七名相關人士去世。

當然，這些已經是從發現後經過 30 年的事了，就算相關人士有幾個去世也並不讓人感到意外。只是連續發生這麼多起事故，真的能用單純的偶然來解釋嗎？

真人　第126話

你就是我！虎杖悠仁！

像我什麼都不想就動手殺人一樣，

你也是什麼都不想就出手救人！

虎杖茫然地看著左臉被打爛的釘崎，一旁的真人則喜孜孜地追打過來。真人主張，不論是依本能殺人的自己，還是依本能救人的虎杖，在本質上都是一樣的。

11

咒術迴戰的聖地巡禮

真人吹泡泡的場面
由來是教堂裡的浮雕？

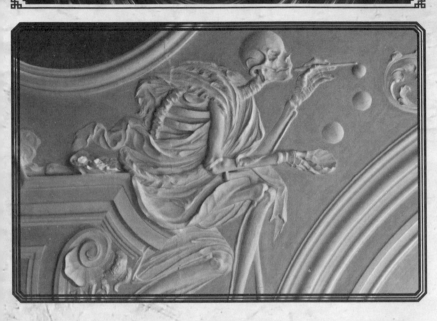

跟到處散播死亡的真人形象符合的浮雕

在動畫版《咒術迴戰》的第2部片頭曲，有個場面是真人在朝霞中吹泡泡。那個場面的構圖原型，應該是德國班貝格（Bamberg）的聖彌額爾修道院（Kloster Michaelsberg），教堂天花板上的浮雕「Death Blowing Bubbles（吹出死亡的泡泡）」。此外，這裡也是入選世界遺產的設施。

●聖彌額爾修道院
位於德國城市班貝格的修道院

五條背後的建築是日本工業俱樂部會館

保留至今並成為金融界人士的交流場所

在動畫的第 2 部片頭曲，有個場面是五條在雨中拿著花束走在街上。這個地方，應該是在東京千代田區的日本工業俱樂部會館附近。

大正時代，日本工業俱樂部會館是用來招待國賓的設施。後來因為建築老舊，已於 2003 年改建成三井信託銀行總行大樓。

◉**日本工業俱樂部会館**
〒100-0005
東京都千代田区丸の内1丁目4‧6

187

乙骨他們行經的城市是
摩洛哥的舍夫沙萬

●舍夫沙萬
摩洛哥的城市

像幻想世界一般
美麗的地方

在漫畫第33話的扉頁，有畫出乙骨和米格爾在一個像國外的地方行走的樣子。然後動畫的第2部片頭曲中，也有兩人正走在異國之地的場面。這個地方應該是摩洛哥的礦山鎮舍夫沙萬。因為有櫛比鱗次的藍色建築，是個被稱為童話王國的觀光勝地。

吉野跟水母所在的地方是加茂水族館

原型是因水母而聞名的水族館

在原作漫畫中，吉野跟虎杖戰鬥時，使用了水母式神「瀲月」。在動畫的第 1 部片頭曲中，也有一個畫面是吉野和水母一起待在像是水族館的地方。

這個場面的原型，應該是鶴岡市立加茂水族館，水母夢想館裡有許多水母，而且充滿幻想氛圍。

◉ 鶴岡市立加茂水族館
〒997-1206
山形縣鶴岡市今泉大久保657-1

假夏油正要享用的是
受歡迎的高級甜點

要價1400日圓的
奢華甜點

在動畫的第2部片頭曲中，有出現一幕假夏油在店裡正要享用AVALANCHE（アヴァランシュ）的場面。所謂的AVALANCHE，是一道把香草冰淇淋和碎餅乾放入球形巧克力中，然後淋上熱巧克力醬再享用的甜點（魔幻巧克力球）。這家店應該是比利時風的高級點心店「DEBAILLEUL 丸之內 OAZO 店」。

●DEBAILLEUL 丸の内オアゾ店
〒100-0005
東京都千代田区丸の内1丁目6・4

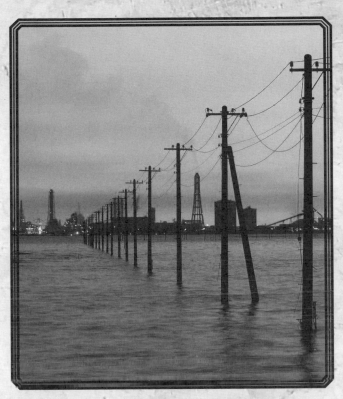

電線桿在海中並列的風景 是令人印象深刻的江川海岸

電線桿是為了讓防止盜獵的小屋運作而存在

在動畫的第2部片頭曲有出現

電線桿在海中並列的場面，原型是千葉縣的江川海岸。漂在海上的電線桿與工廠並存的幻想景象，讓這裡成為非常知名的景點，也成為動畫電影《神隱少女》的主題場景之一。不過很遺憾的是，在2019年之後，為了防止土壤鹽化，幾乎所有的電線桿都被拆除了。

◉江川海岸
〒292-0004
千葉縣木更津市久津間

五條眺望摩天大樓時
是站在東京晴空塔上

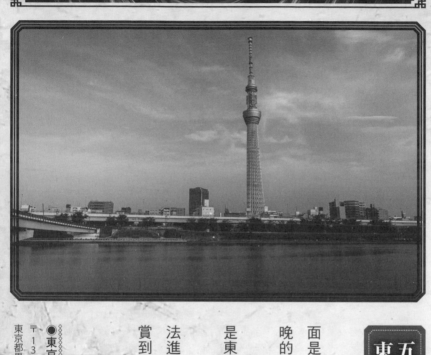

五條出現在
東京晴空塔的頂端！

動畫的第1部片頭曲中，有個場面是五條站在很像鐵塔的地方俯瞰夜晚的摩天大樓。

因為形狀很相像，這個地方應該是東京晴空塔的尖端部分。

五條站立的地方雖然一般人無法進入，不過從展望台也可以跟他欣賞到一樣的風景。

● 東京晴空塔

〒131-8634
東京都墨田区押上1丁目1-2

1
2
3
4
5
6
7
8
9
10
11
12

虎杖打倒真人的地方是在澀谷警察署宇田川派出所附近

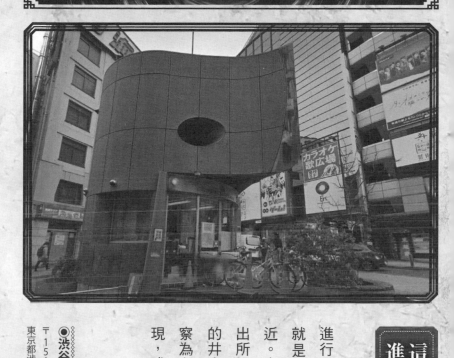

這裡就是虎杖跟真人進行最終決戰的地方

2018年10月31日23點36分，進行澀谷事變最後一場戰鬥的地方，就是在澀谷警察署宇田川派出所附近。虎杖用黑閃打倒真人時，這間派出所已經倒塌了。派出所面向中央街的井之頭通和宇田川通。因為在以警察為主題的電視劇等作品中也經常出現，或許會有人覺得這裡很眼熟。

●渋谷署宇田川交番
〒150-0042
東京都渋谷区宇田川町31-6

冥冥與憂憂躲藏在馬來西亞吉隆坡

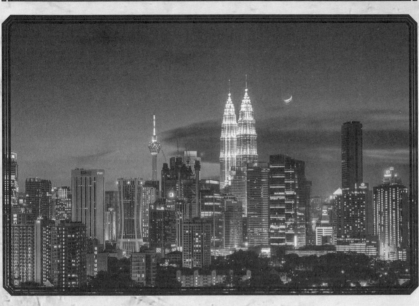

早一步離開日本而撿回了一條命

冥冥與憂憂在澀谷事變中，雖然有跟假夏油放出的咒靈交戰，但是為了躲避危機，兩人用憂憂的術式移動到馬來西亞的吉隆坡，並躲進高級飯店。

吉隆坡是馬來西亞的首都，就像在原作中畫的一樣，是融合英國統治時代及近代建築的美麗都市。

● 吉隆坡
馬來西亞的首都

1
2
3
4
5
6
7
8
9
10
11
12

術師保護帳的地方 是澀谷的摩天大樓藍塔

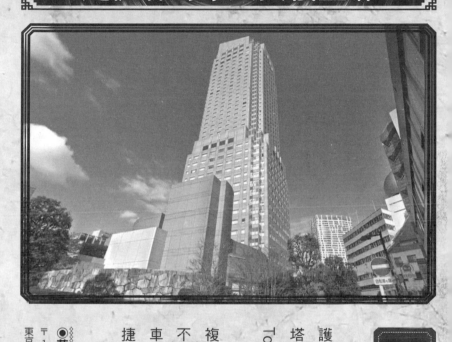

能環視澀谷風景的 著名摩天大樓

澀谷事變中，在Ｓ塔屋頂上保護帳的3名術師跟虎杖一行交戰。Ｓ塔的原型應該就是藍塔（Cerulean Tower）。

藍塔（Cerulean Tower）是一棟複合式摩天大樓，有辦公室、飯店、不動產公司、能樂堂等設施。從澀谷車站步行只要5分鐘，交通非常便捷，很推薦來這裡聖地巡禮。

◉藍塔（セルリアンタワー）
〒150-8512
東京都渋谷区桜丘町26-1

我承認……
真人……
我就是你。

虎杖在跟真人的戰鬥中獲勝。虎杖發誓就算真人今後重生，還是會繼續追殺他。虎杖承認在自己的心裡，跟真人一樣有著詛咒他人的情感和殺意。

12

四處散落的謎題【後篇】

【四處散落的謎題 後篇】

裏梅是如何存活長達上千年的呢？

假夏油也操縱過加茂憲倫

脹相在第134話的發言，揭曉了假夏油的真面目。他就是在明治時代，以「史上最凶惡術師」名號為人恐懼的加茂憲倫。加茂憲倫對脹相而言，稱得上是親生父親的存在。

正因為如此，脹相非常清楚他是誰。但是我們還是只知道假夏油「部分」的真面目，這是因為加茂憲倫也只是被假夏油的本體操縱，搶走肉體的其中一位被害者而已。

在本書第18頁之後的考察中，有提到假夏油的真面目或是被害者，都有可能可以追溯到安倍晴明。就算不管那個推測正確與否，他一定都生存超過千年。

裏梅為什麼能存活超過一千年？

這裡還有另一件讓人在意的事，那就是裏梅是如何存活長達一千年的呢？

裏梅目前的角色就像是假夏油的侍從，不過在原作中第一次讓人聚焦在她身上，是在第116話。那時候裏梅來到宿儺的身邊，甚至半跪下身說「好久不見了」。因為宿儺是在千年前被封印的，所以認為跟他見過面的裏梅也是從千年前就活著，這個推測應該不會錯。

裏梅的額頭上，並沒有像假夏油有縫合線。因此她應該不是替換成他人的肉體來延續生命。她沒有假夏油的術式，也不像宿儺是個異形，卻能生存超過千年……唯一可以辦到的方法，就是獄門疆了。

獄門疆是假夏油為了封印五條悟而準備的特級咒物。在獄門疆內，物理時間不會流逝。此外還有限制一次只能封印一個人，以及只要被封印的人沒有自殺就無法再次使用（第91話）。不過自殺並不是再次使用的必要條件，只要從外界干涉解開封印，似乎就

1
2
3
4
5
6
7
8
9
10
11
12

【四處散落的謎題 後篇】

又可以用來封印不同的對象（第90話）。此外，從假夏油的話中，也可以知道獄門疆的封印至少能持續千年（第90話）。

根據獄門疆的這個性質，應該也能說明為什麼從千年前就是宿儺屬下的裏梅，依然保持年輕的樣貌出現在現代吧。雖然不知道以前把裏梅封印在獄門疆裡的人用意為何，但就結果來說，很明顯能知道獄門疆對裏梅而言，就像時光機一樣。

話說回來，假夏油解開獄門疆的封印，是要救出（宿儺屬下的）裏梅嗎？還是說，他是在想要再次使用獄門疆的過程中，意外地救出了裏梅呢？或者說兩者皆是呢？

1
2
3
4
5
6
7
8
9
10
11
12

冥冥通話對象的真面目是誰？

從假夏油手中逃過一劫的冥冥前往馬來西亞

在第102話描寫到冥冥跟假夏油面對面決戰，最後她卻從作品中消失無蹤，直到第133話才確認到她平安無事。雖然她的臉頰貼著像是OK繃的東西，但是除此以外，似乎沒有受重傷的樣子。她跟憂憂一起待在飯店的一個房間，正在跟某人通電話。

冥冥：「我勸你把日本的股票跟東京的不動產通通賣掉比較好，我已經把日圓兌換光了。沒錯，現在立刻。」（第133話）

這段令人感到不安的對話內容，在《週刊少年JUMP》刊載時，就在部分讀者之

【四處散落的謎題 後篇】

間造成討論，這時候她的通話對象到底是誰。這裡有兩個線索。一個是從通話內容，可以知道對方是擁有某種程度資產的人士。另一個線索，對方是在亞洲和大洋洲以外的地區有據點的人士。畢竟有明示冥冥現在是在馬來西亞的吉隆坡，而且有暗示她跟通話對象的所在地之間，大約有7～10小時的時差（來電的時間是23點36分，通話中冥冥說：「抱歉，那麼晚還打擾你，啊啊，你那邊是早上嗎？」由此推測可知）。

那麼，滿足這兩個條件的通話對象會是誰呢？

*假設① 通話對象是孔時雨

孔時雨是委託禪院甚爾暗殺星漿體的人。他扮演聯繫委託者和咒詛師的中間人，可能正待在國外的登場人物中，唯一「聞得到銅臭味」的人就是他，這也是理由之一。順帶一提，當時應該在國外的九十九和乙骨等人，看起來都不像是會對金錢感興趣。就算在國外有據點也不奇怪。此外，冥冥打電話的時間點，

1
2
3
4
5
6
7
8
9
10
11
12

＊**假設②**

通話對象是今後登場的角色

冥冥的通話對象雖然還沒登場，但也有可能是掌握今後劇情發展關鍵的人物。在這裡特別需要注意的，是冥冥幾乎沒有受傷這一點。明明「差點就要被殺」，看起來卻神彩奕奕，或許是假夏油跟她做過什麼交易，而內容或許就跟這時的通話對象有關呢？

＊**假設③**

其實作者並沒有具體設定通話對象是誰

單純地就冥冥的通話內容來看，是在暗示讀者今後席捲日本的災難規模之大。而事實上在第137話就已經這麼發展了。作者的主要目的，是讓冥冥暫時成為旁觀者幫助讀者理解故事的進展，或許交談的對象是誰根本就不重要。

相開真解

通話對象有可能是孔時雨，但是也有可能沒有特定對象。

因為通知而浮現檯面的咒術總監部真面目

[四處散落的謎題 後篇]

◆ 通知內容實在過於草率

五條被獄門疆封印之後，乙骨終於登場，大家都在期待他回國之後會成為虎杖一行的助力。然而他的登場，卻跟讀者們想像的截然不同。乙骨毫不猶豫地接下咒術總監部要處死虎杖的命令。虎杖的死刑如以下正式通知，（可能）已經傳達給所有咒術師。

一、已經確認夏油傑還活著，並對他再次宣告死刑。

二、認定五條悟是澀谷事變的共同正犯，將他永遠逐出咒術界，同時認定解開其封印的行為也屬於犯罪。

三、夜蛾正道唆使五條悟及夏油傑引發澀谷事變，應判死罪。

四、決定取消虎杖悠仁的死刑緩刑，儘速執行死刑。

五、任命特級術師乙骨憂太為虎杖悠仁的死刑執行者。

不清楚事情經過，只因狗卷受傷就怒上心頭的乙骨似乎沒有注意到，但讀者應該都了解，這份通知的內容有多麼草率。

「一」沒有提及已經知道夏油傑的真面目，他是生存上千年的某個人。而「二」完全就是捏造。沒有任何情況能判斷五條悟是澀谷事變的共同正犯。如果判刑的根據是他曾為夏油的朋友，那麼早在百鬼夜行時就應該處置他了。「三」也跟「二」相同，太過牽強。看過這份草率的通知，想必大家都會想起五條和庵一直在調查的「內奸」吧。

庵：「跟咒詛師有聯繫的，恐怕至少有2個人。其中1個是校長以上的高層人員（中略）還有另1個人負責把情報洩漏給高層。」（第79話）

「負責把情報洩漏給高層」的人，已經揭曉就是機械丸。剩下的是「校長以上的高層人員」的真面目。在部分讀者之間，有人提出夜蛾是最有力的嫌犯。關於夜蛾，確實

有2個間接事實會讓人懷疑他是內奸。

① 五條是在去找夜蛾的途中遭到漏瑚偷襲，可能是夜蛾把五條的行蹤刻意洩漏給漏瑚。

② 前往護衛天元時，就在附近讓真人偷走了宿儺手指和咒胎九相圖。

之所以在剛才的通知中公布夜蛾的死刑，不可否認可能是要封他的口，或是想要讓他跟虎杖等人的關係更加緊密，甚至試圖讓他為了收集更多情報有所貢獻。不過，這裡再嘗試思考其他的可能性吧。

從通知草率的內容所看到的目的

我們已經確認過，咒術總監部的通知內容草率至極，之所以刻意公開這種內容，應該是因為通知反映出咒術總監部的期望吧。然後從那份通知可以知道，咒術總監部的期望有4個，「隱蔽假夏油的真實身分」、「讓五條失去影響力」、「讓夜蛾成為幕後黑手結案」、「處死虎杖」。

1
2
3
4
5
6
7
8
9
10
11
12

真相
解開

咒術總監部的通知內容對假夏油來說較便於行事，咒術總監部本身其實跟假夏油有相同的目的?!

「處死虎杖」是咒術總監部從連載開始當時就有的方針，其餘3個內容則是對假夏油來說較便於行事。只要沒有人知道假夏油的真實身分，他就能替換肉體並輕易地躲藏起來。之後只要讓人發現夏油的屍體，所有的責任追究就會告一段落吧。就算真的有人能夠找出假夏油，只要五條不在就無法對付他。此外，因為夜蛾的地位還算高，就代罪羔羊來說是最適合的人選。要讓澀谷事變的責任追究停在夜蛾身上，「讓夜蛾成為幕後黑手結案」，是最能讓咒術師界信服、非常有說服力的劇本。

顯而易見的，咒術總監部無意讓事態好轉。不僅如此，他們還僅僅為了保護假夏油而捏造通知，並且將其公開發表。恐怕「內奸」就躲在咒術總監部，或者是咒術總監部本身就跟假夏油有著相同的目的。

國家圖書館出版品預行編目 (CIP) 資料

咒術迴戰最終研究：特級咒靈解析禁書／
コスミック出版編輯部編著；廖婉伶翻
譯 .-- 初版 .-- 新北市：大風文創股份有限
公司 ,2022.01 面；公分
譯自：呪術迴戰 特級咒靈解析禁書
ISBN 978-986-06701-4-1（平裝）

1. 漫畫 2. 讀物研究

947.41 110015531

線上讀者問卷

關於本書的任何建議或心得，
歡迎與我們分享。

https://reurl.cc/X1DxMj

COMIX 愛動漫 042

咒術迴戰最終研究

特級咒靈解析禁書

編　　著／コスミック出版編輯部
翻　　譯／廖婉伶
主　　編／林巧玲
文字編輯／陳琬綾
美術編輯／陳琬綾
編輯企劃／大風文化
發 行 人／張英利
出 版 者／大風文創股份有限公司
電　　話／(02)2218-0701
傳　　真／(02)2218-0704
網　　址／http://windwind.com.tw
E-Mail／rphsale@gmail.com
Facebook／http://www.facebook.com/windwindinternational
地　　址／231 台灣新北市新店區中正路 499 號 4 樓

台灣地區總經銷／聯合發行股份有限公司
電　　話／(02)2917-8022
傳　　真／(02)2915-6276
地　　址／231 新北市新店區寶橋路 235 巷 6 弄 6 號 2 樓

港澳地區總經銷／豐達出版發行有限公司
電　　話／(852)2172-6513　傳　　真／(852)2172-4355
E-Mail／cary@subseasy.com.hk
地　　址／香港柴灣永泰道 70 號柴灣工業城第二期 1805 室

初版六刷／2024 年 9 月
定　　價／新台幣 280 元